国家级一流本科专业建设点配套教材·动画专业系列
高等院校艺术与设计类专业"互联网+"创新规划教材

影视动画色彩基础

COLOR SCHEME IN VIDEO AND ANIMATION

沈 颖　宋柏峰　马　俊　主　编
张海军　李　超　杨　升　副主编
　　　　　黄　石

北京大学出版社
PEKING UNIVERSITY PRESS

内 容 简 介

本书内容结构根据影视动画专业基础课程的时间安排、学生的接受程度、循序渐进的基础铺垫与实际创作的呈递关系来进行设计，分为以静物为素材的色彩对比与调和训练，以人、景、物为素材的色彩心理的静态作业训练两大部分，主要内容包括色彩的常识性问题输出、色彩的应用问题、色彩的实践训练问题、针对影视动画专业学生艺术修养的积淀问题。每章内容结构分为基础理论输出、训练内容讲解、经典例证和延展阅读几个模块，以提高学生的色彩修养与认识为教学宗旨，以作品为途径，以未来的专业的灵活应用为目标。

本书可以作为高等院校影视动画专业的教材，也可以作为从事影视动画行业工作的相关人员的参考资料。

图书在版编目（CIP）数据

影视动画色彩基础 / 沈颖，宋柏峰，马俊主编 . —北京：北京大学出版社，2022.9
高等院校艺术与设计类专业"互联网+"创新规划教材
ISBN 978-7-301-33346-4

Ⅰ．①影… Ⅱ．①沈… ②宋… ③马… Ⅲ．①动画片—色彩—高等学校—教材 Ⅳ．① J954

中国版本图书馆 CIP 数据核字（2022）第 169837 号

书　　　名	影视动画色彩基础 YINGSHI DONGHUA SECAI JICHU
著作责任者	沈　颖　宋柏峰　马　俊　主编
策划编辑	孙　明
责任编辑	蔡华兵
数字编辑	金常伟
封面设计	黄泽鲲　马　俊
版式设计	沈　颖　石琳瑶
标准书号	ISBN 978-7-301-33346-4
出版发行	北京大学出版社
地　　　址	北京市海淀区成府路 205 号　100871
网　　　址	http://www.pup.cn　新浪微博：@ 北京大学出版社
电子邮箱	编辑部 pup6@pup.cn　总编室 zpup@pup.cn
电　　　话	邮购部 010-62752015　发行部 010-62750672　编辑部 010-62750667
印　刷　者	北京宏伟双华印刷有限公司
经　销　者	新华书店
	889 毫米 × 1194 毫米　16 开本　10.5 印张　210 千字 2022 年 9 月第 1 版　2024 年 5 月第 2 次印刷
定　　　价	69.00 元

未经许可，不得以任何方式复制或抄袭本书之部分或全部内容。
版权所有，侵权必究
举报电话：010-62752024　电子邮箱：fd@pup.cn
图书如有印装质量问题，请与出版部联系，电话：010-62756370

前　言　　　　　　　　　　　　　　　　　Preface

　　每件事情，想求真求深，都会面临困难。艺术教育工作者们经常会面临色彩教育的"先进""落后"的话题，还未陷入其中时，色彩便像一个尚待解开的谜团，而当我们深入其中便会发现，关于色彩的著作汗牛充栋，不仅仅科学家、艺术家想要搞清楚这个问题，连哲学家、思想家、心理学家都从各方位进行尝试，想要发现并解决色彩更多的问题，以便充分利用和发挥色彩的作用。色彩学早已超越其原本所承载的意义，无论从哪个方向深入探索，色彩都有其独特之处与未解之空间，但与艺术相关专业的色彩基础总是一致的。当下关于几个大的色彩本质性问题的论述林林总总，但有一个观点：有态度的人不会在不了解情况的前提下完全认同所谓的权威，即使一个简单的问题，也难有一个客观、简单的答案。

　　当我们再跳出色彩这个命题维度，放眼艺术与生活时，发现所有的存在都有其合理之处，但如果以这样的态度对待学术问题，又难免陷入一种无为的消极主义的懈怠境地。事实上，掌握与理解色彩的目的是达到一个审美高度与运用自由的状态，学生的学习更多在于教师的引导与主观的选择。为了找出更为科学、有效的色彩教学方式，我们的色彩教学每年总在不断地调整、更新状态，如果坚持按部就班的思路，注定会承担平庸的风险。

　　精读并仔细分析了很多色彩的图书，有的引经据典，尝试改变内容表述方式，但缺少教学体会；有的深入浅出，考虑了内容的接受主体，但涉及"专业"的立意过于偏向本专业。色彩本身在各领域更具"通识"的特征，所以我们放弃机械性地对既有色彩理论进行重复介绍，不以单一的方式运用或援引色彩调和的定律与守则，而以通

识训练为出发点，总结这些年在教学中的体会，归纳一些当前语境下的教学方式，用来提高学生的审美认识，培养学生对艺术的感受和表达能力。

这个时代碎片化信息的易得，造就了无论你是什么身份的人都容易处于很急躁的学习状态中的现状，人人都想以最快最便捷的手段获取与销售知识。当我们看到高级的儿童益智类玩具中关于色彩的认知辨别及相关延展训练的各种积木类的玩具的复杂丰富时，忍不住在想，艺术类专业的学生初期的辨识训练不过如此，是否有必要再次进行？结论当然是必要。在我们的知觉经历和理念中色彩是个非常基本的元素，较之于其他绘画元素，它的影响更直接、迅速、有效，层面更广。同一个大师作品在一个人的人生的各个阶段解读绝对不可能一成不变。每个人的感知力和理解力，对事件的感悟都会因为时间、经历、经验而发生变化。学习的表象、方向与深度都不尽相同。对于色彩学习，一方面，源于我们的未知，色彩有着神秘感，会带给我们惊艳；另一方面，当未知变成常识，反而会破坏色彩在我们的生活中带来的喜悦感。在色彩领域，直觉经常是值得信赖的，我们经常会用"色彩感觉好"来评价一个学生的色彩感知能力，但是往往经过训练，这种能力才更加稳定，更值得信赖。

当下影视动画专业学生的教育需要适应复杂性时代的语境，色彩基础课程设计理应符合影视动画专业学生的"通才"培养需求。作为学生，独立思考的精神难能可贵，但要基于一个合法度的基础，盲目地信任、盲目地崇拜和盲目地批判都不是一个科学的学习状态，因为正确与错误都是靠实践来论证的。

我们始终立足于做一名体贴周到并对艺术心存敬意的教师，观察大众所未注意到的事物。我们对色彩课程的诉求是区别于非专业人士的审美高度，以及在专业上的把控运用能力，在内容设计上注重如何让学生在轻松的氛围中对学术有所追求，并使其脱离在肤浅的语境中体会与掌握色彩这个命题。本书所涉及信息辐射范围之广免不了让人误会我们想在学术上"通吃"的野心，但当下这个语境之中，林林总总的信息对每个人都是开放的，人们不可能视而不见。要夯实自身基础，真正理解专业基础，并非仅仅需要培养再现的能力，还要培养一种架构在宽泛的知识基础上的理解力，达到在艺术与生活间穿梭无碍、自由创作的状态，即一种"胸有成竹""厚积薄发"的状态。

所以，我们以"适合的是最好的"的初衷来完成本书的设计与教学的执行。

编者
2022年1月

国家级一流本科专业建设点配套教材·动画专业系列
高等院校艺术与设计类专业"互联网+"创新规划教材

影视动画色彩基础
COLOR SCHEME IN VIDEO AND ANIMATION

目 录

导 论		009
0.1	色彩在各领域的研究与应用	010
0.2	色彩教学的现状与未来	013
0.3	课程的意义	015
0.4	课程的内容与时间安排	016
0.5	书中的例图选择机制	016

第一篇　以静物为素材的色彩对比与调和训练　019

第1章	基础色彩内容一	021
1.1	历史范畴的色彩	022
1.2	物理学范畴的色彩	026
1.3	光对色彩的影响与作用	029

第2章	基础色彩内容二	043
2.1	色彩属性与色彩分类	044
2.2	常用的色相环理论	049
2.3	常用的色彩系统	051
2.4	色彩混合	054
2.5	色彩对比与调和	057
2.6	常用色彩术语概念辨识与区分	084

第3章	色彩的对比与调和的实践与训练	089
3.1	本作业设计机制	090
3.2	本单元作业内容	091
3.3	素材提示与建议	091
3.4	作业材料建议	097

第二篇　以人、景、物为素材的色彩心理的静态作业训练　099

第4章　本单元涉及的色彩常识性问题　101
4.1　色彩的生理学与心理学范畴的阐释　102
4.2　生理学范畴的色彩　104
4.3　心理学范畴的色彩　112
4.4　各色相的总体心理特征及在影视作品中的象征性　122

第5章　色彩在影视动画专业中的启发与应用　133
5.1　色彩语言对于影视动画作品的意义　134
5.2　影视动画色彩架构基础　135
5.3　影视动画作品视觉化叙事中的色彩设计　136
5.4　经典色彩范例影片详细解析　145
5.5　绘画与电影的相互给养　152

第6章　色彩心理的静态作业训练　159
6.1　素材提示　160
6.2　学生作业讲解　163
6.3　学生作业范例　164

参考文献　168

致　谢　封三

国家级一流本科专业建设点配套教材 · 动画专业系列
高等院校艺术与设计类专业"互联网+"创新规划教材

影视动画色彩基础

COLOR SCHEME IN
VIDEO AND ANIMATION

导 论

0.1 色彩在各领域的研究与应用

科技的快速发展给色彩的处理与研究带来了新的生产力,使得目前对色彩领域研究的终极目的更贴近我们的日常生活。在城市建设、工业生产、科学技术、公共安全等各个与人相关的领域,颜色科学都扮演着重要的角色。无论是实体的颜色,还是数字化的颜色,它们都充斥在我们日常生活的各个方面,无处不在地对我们的生活产生潜移默化的影响和改变。在消费现实中,无论我们消极地选购既有的色彩产品,还是设计师积极地决定运用某些色彩,都需要面对色彩的选择问题。每个人的审美偏好各不相同,对色彩的选择自然也就千差万别。无论处于哪个视角,颜色科学发展的终极理想都是让我们生活的环境、使用的产品实现视觉最优化,更好地适应与造福人类。各行各业对色彩的研究和应用的例子数不胜数,色彩本身也可以成为各种学科中的命题而存在。

随着时代的发展,更多的色彩心理干预方案将应用于各种不同空间设计的环境中,其在具有色彩意识的影视色彩作品的空间布局中也一直存在。

例如,为了给病人留下一个干净、整洁的印象,大多数医院都将墙体设

计成白色。随着色彩科学的发展及其在医学和心理学上的不断应用，医院墙体的色彩尤其是儿童病房墙体的色彩不断发生变化（图0.1）。慢慢的，其他病房连同医生服饰（图0.2）的颜色都在悄然地发生变化，甚至连药物的颜色也在配合治疗的心理预期进行了调整。

又如，因为色彩具有可视性、直观性，所以在一些研究领域的数据分析中，很多信息图表都采用色彩来进行元素区分（图0.3）。色彩不仅丰富了图像、构思和不同的技巧，而且可以对烦琐、枯燥的语言进行通俗的解释，有助于简化查阅过程的复杂性。当然，这也是平面设计所擅长的领域与使命之一。

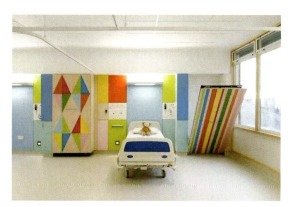

图 0.1　儿童病房

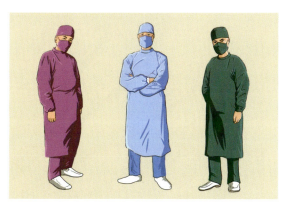

图 0.2　医生服饰

图 0.3　信息图表

色彩艺术渗透在我们生活的方方面面，譬如说，当你装修的时候，无论是选择瓷砖（图0.4）、墙纸（图0.5）、墙布、家具还是选择家居配饰，只要打开各种购物app，都会碰到"莫兰迪"色系的推荐。由此，我们不得不感叹，乔治·莫兰迪（意大利版画家、油画家）所引领的色彩已经渗透到了装修、服饰（图0.6）、家居的各个角落，甚至在各行业开始"泛滥"，"莫兰迪"更是成为色彩高级的代名词。在乔治·莫兰迪的作品里，色调都有一个共同点——饱和度低。降低色彩饱和度，就是在减少高纯度、高对比度的色彩对人的情绪的冲击，为观众在情绪上营造出一种舒缓和平衡的氛围。其实也就是说，该色彩传递出的情绪很少。这种加了灰度的色调，最小限度地影响观众的观看情绪，而这种情绪产生的冷静且疏离的结果是：画面未能在第一时间吸引观众的目光，在观看画面的时候，观众的情绪和节奏看似由他们自己把握，实则是在其品味的过程中不断地被带入。

图 0.4　瓷砖

图 0.5　墙纸

从文艺复兴早期，乔托·迪·邦多纳（意大利画家、雕刻家与建筑师）、马萨乔（原名托马索·迪乔瓦尼·迪西莫内·圭迪，意大利文艺复兴绘画的奠基人、先驱者）和皮耶罗·德拉·弗朗切斯卡（意大利文艺复兴初期著名画家）等大师的作品里，我们就能找到相似的"灰色调"，尤其是从现存的意大利湿壁画中感受得到，当然这不是它们最初的面貌。由于受限于绘画基底与颜料，再加上气候、环境、人为因素的影响，它们与中世纪绘画的鲜亮不同，呈现出来的画面颜色都具有对比减弱、饱和度降低的特征。其中也不乏低纯度的色彩与相对纯度高一些的小面积的色彩搭配，这种搭配升华了作品的高级感。

这是现阶段的一种时尚信号，我们需要有更多可以挖掘与发展的灵感来源。与此同时，色彩在各地域的发展历史也在不断地被发掘与分析，它们丰富了文化的历史内容。

图 0.6　服饰

图 0.7　DUNE 探测器模型内景

图 0.8　2019 年威尼斯双年展的一幅作品

下面展示的两张图片，一张是 DUNE（Deep Underground Neutrino Experiment，深层地底中微子实验）探测器模型内景（图 0.7），另一张是 2019 年威尼斯双年展的一幅作品（图 0.8）。如果我们对这两张不相干图片进行类比，可能有人会觉得荒谬，从而对其缺少敬意，但如果潜心思考一下，又有哪件艺术品是凭空而出的，事物因表现出不经意的艺术性而被当代艺术家追逐的例子数不胜数。在现实中，有很多看似不可理喻的艺术作品，都是艺术家在不断地突破自己的常规思维并吸纳诸多领域的信息后，所构建的属于自己的艺术语言。在既有认知的世界里进行创作是艺术家的本能，艺术的进程就是为那些能够走出既定思维的舒适区，去质疑自我思维模式的艺术家所推动的。真理未必是人人能够秒懂的，人们对自己不熟知的艺术应多一些包容，因为自己收获的不仅仅是不同的思考，更是给自己的灵感打开了另一个维度。

0.2　色彩教学的现状与未来

置身于当代艺术，我们从色彩使用广泛度的视角去看待色彩，当代的绘画艺术仍然将色彩作为创作的一个决定性因素。所有的早期色彩用法和用处都得到了发展和提高——表现性的、情绪性的、心理性和象征性的效应——无论是主观的还是客观的功能，都得到了进一步的发展。但是，在实际的色彩教学中，我们需要审视其能否与相关的艺术发展相匹配。

关于是否将绘画专业的色彩课程限定在写生的课程中，而将设计类专业的色彩课程限定在色彩构成及以配色训练为目标的课程中，这是我们在色彩教学中遇到的问题。对色彩教学进行深入的思考之后，我们也一度非常迷茫，绘画的色彩和设计的色彩是否需要两套教学体系？

市面上关于色彩的教材也主要侧重两个方向：绘画方向和设计方向。时至今日，很多人持有这样一种观点，即绘画的色彩是感性直觉的，设计的色彩是理性有逻辑的。其实，大可不必如此区分，迄今为止抽象表现主义的浪潮已涌动了半个多世纪，绘画所包含的色彩早已不是印象派的光影色彩了，它与设计的色彩也已没有了界限。界限原本就不存在，因为二者的来源都是绘画。

"实现高等教育内涵式发展"是党和国家对高等教育提出的新要求。

20世纪中叶，美术院校重视的基础教学涉及造型、色彩、构图、解剖、透视；20世纪末，有关基础教学的研讨，开始关注创造力、艺术感知能力；近年来，业界对基础教学的理解更为多样化，对文化传统的认知、艺术灵性的生成、对材料的敏感度、与社会的沟通等，都成为大家关注的热点。

——节选自《探索高等美术教育发展之路》

（人民日报，2019年12月22日08版）

色彩属于专业的通识教育，原因是显而易见的，它除了是艺术最重要的组成元素，还与我们的生活息息相关，充斥在我们的日常与人生当中。虽然术业有专攻，但触类旁通更加重要，无论是绘画的色彩还是设计的色彩，它们的基础是完全一致的，模糊二者的界限，是为了更好地解决这个时代的艺术家所面临的问题。因此，很多具有前瞻性意识的艺术教育工作者，都提出了"跨界"这个理念。

很多人以为用越来越"专业细化"的方式来进行专业基础的教育会显得更"专业"，但他们没有考虑这个时代对于通识和跨界的需求。譬如说，平面设计师的色彩构成训练会给画家感性的艺术创作提供更多的理性指导，而绘画的色彩对于平面设计师来说又是源源不断的灵感给养。将色彩基础课程区分对待，不仅仅得不到预期的教学目的，反而是一种封闭倒退的教学理念。我们不但没有必要将它们分开，反而更需要将色彩训练方法进行整合。

通过思考光学现象，人们将自我体会到一种关于内在本质的直觉结论。而学艺术的学生将不只是一架精密的照相机，他们所受到的训练也仅仅是记录客观事物的表面。

——节选自《克利与他的教学笔记》

（保罗·克利著，周丹鲤译，重庆大学出版社，2011，有改动）

总而言之,"色彩"是专业必需,看看艺术的发展历程便知。如果基础教育的色彩只倾心于"色彩构成""配色法则""写生色彩""色彩人物""色彩静物"等,解决的只是画的问题,那么自然就显得力不从心、精力分散。然而,"色彩"这么一个基础命题仍处于保守的状态,其原因在于:一是的确有很多人习惯性地对绘画与设计的专业设定界限,以专业学术化的噱头来封闭专业的包容性;二是对于色彩的理解流于表面,习惯性地将看到的东西定位在自己的专业中进行分析,而不曾考虑其历史与环境等更深层的原因。

0.3　课程的意义

我们的知识或者信仰影响着我们看待事物的方式。

——节选自《观看之道》

（约翰·伯格著，戴行钺译，广西师范大学出版社，2015）

认知决定了看问题的高度与立足点,当我们站到科学与艺术的高度来看待色彩时,就会发现更多的线索与空间。色彩课程所解决的不是单纯的色彩写生的问题,也不是单纯的色彩构成的问题。从相关课程设计中,我们发现有的专业不开设色彩课程的原因是他们认为"用不到"色彩。事实上,色彩的现实意义在于,它在各个领域与角度的应用一直处于现在进行时状态,我们在教学实践与日常生活的体验过程中,都能感觉到色彩所带来的专业触动与生活品质变化。抛开专业的色彩需求来说,在我们的生活中,无论是居住环境还是服装配饰,已经切切实实地离不开对色彩的认知和管理,而从中"看见"的喜悦与"用到"的成就感,使得我们很愿意向需要弄明白这件事情的人呼吁:无论你是谁,它（色彩）都能帮到你。

常识性的信息对每个人都是公开的,众所周知,达·芬奇（全名列奥纳多·迪·瑟皮耶罗·达·芬奇,文艺复兴时期典型的艺术家,文艺复兴三杰之一）令人无可逾越的高度并非仅因《蒙娜·丽莎》。但很多人都不太了解,在当时艺术大师辈出、艺术作品辉煌璀璨的历史长河中,为何偏偏达·芬奇如此声名显赫?因为他是那个时代的"斜杠青年",而成就他的不仅仅是他的经典画作,更是他的成功"跨界"。

画家与生俱来的跳跃的思维、敏锐的直觉及艺术本身的特质,注定了艺术学院的教材不应为"学院""专业"所束缚……回到我们的观点:对于色彩,并非平面感受力好就不需要顾及空间感受力,因为只有兼顾的时候我们才会找到自己的

"点",不必用"专业"一词来封闭我们的认知,而是要有通识意识。唯有如此,相关的专业才会在自己的土壤上大放异彩。

教材存在的意义在于,它在总结教学经验的同时,更要提供丰富的辅助教学的信息,以补充与拓展课堂教学。譬如说,对于一些常识与经典,无论是哪个相关专业,甚至是不相关的专业,都要去了解和阅读。原因很简单:这个时代的通才需要触类旁通式的灵感启发。同时,因为人的先天的色彩感受力不同,所以后天的色彩教育与认知可以使人的感受力更趋于丰富与稳定,也可以为人的感受力的精确性插上直觉的翅膀。

0.4 课程的内容与时间安排

本书考虑到学院教学时间的安排,在一年级的色彩基础课程中,课程内容分第一学年和第二学年这两个阶段来完成,课程时间安排为每学期 64 学时;将每个阶段所涉及的相应的色彩理论、常识性问题及应用实践问题有序展开,中间穿插相关联的延展阅读与学生作业的分析点评,以帮助学生更直接有效地看到预期的学习效果。在有限的课程时间内,我们力求书中所讲授知识内容的信息有效,能够夯实学生认知与实践的能力基础。

0.5 书中的例图选择机制

除了一些典型的在表象上接近想要进一步阐述的色彩特征与色彩关系的艺术作品外,我们尽量将整理出的这些艺术作品以信息归位的方式来输出,因为考虑到色彩课程不能仅限于色彩表象的基础。这个基础需要深度与广度,提升的不仅仅是认知能力、表现能力及手头功夫,更是对现象的思考与发掘可能性的能力,而这个支撑来源于对更多艺术家和艺术现象的了解与体会。

在信息泛滥的时代,人们读图的经验非常丰富,但对于当代艺术而言,仅仅根据读图经验来摄取信息,难免会误入"不过如此"的麻木的心理误区。所以,很多时候,我们需要的是置身其中的感悟,感悟那些在书本上实现不了东西。而我们当中的大多数人,获得"身临其境"的机会还是不多,所以在书中展示艺术作品的时候,我们提供相关艺术家的延展阅读材料,尽量找到他们创作的背景故事甚至是工作照或作品展出场景的照片,这样以便于大家与这些艺术作品"走得更近一些"。

在每个环节的延展阅读中,有些画家的选取及其次序安排,可能会引起质疑:

明明都是一个艺术流派的画家，为什么要在不同的章节介绍？为什么不考虑历史的先后顺序进行介绍？我们列举的所有作品及相关艺术家，都是以色彩作为优先选择的标准，其次是与章节内容对应，最后才将艺术史作为考虑的因素。我们对许多艺术大家进行推介，也是出于丰富学生灵感来源的考虑。

历史并不束缚今人，我们需要做的是去了解历史并从历史中得到启示，然后产生自己的判断与选择。

此外，除了艺术大家的作品，学生作业也是我们在本科教学过程中经常拿出来解析的范例。

本书通篇只持有一个基本观点：对于色彩，我们要做一个有感悟的人。

国家级一流本科专业建设点配套教材·动画专业系列
高等院校艺术与设计类专业"互联网+"创新规划教材

影视动画色彩基础

COLOR SCHEME IN VIDEO AND ANIMATION

国家级一流本科专业建设点配套教材·动画专业系列
高等院校艺术与设计类专业"互联网+"创新规划教材

第一篇

以静物为素材的色彩对比与调和训练

国家级一流本科专业建设点配套教材 · 动画专业系列
高等院校艺术与设计类专业"互联网+"创新规划教材

影视动画色彩基础

COLOR SCHEME IN
VIDEO AND ANIMATION

第 1 章
基础色彩内容一

本章主要从现象学的角度出发,阐述色彩的本质问题。只有了解色彩的本质问题,才能理解色彩的科学属性,这样我们在自由地运用色彩的时候才能基于科学的根基,而非源于原始的冲动与模仿。

我们应从外界概念与内在展望的交互中,从自然世界观察的"看见"与内在感受的双重体验中,去领悟色彩源于自然的本质。譬如说,印象派的色彩便是人与自然交流的结果。当今,"自然"不再局限于山清水秀的室外风景,也可能指我们身处的任何空间。由自然产生的内观,可让我们体会色彩运用的规律性,以及推动色彩创造的自由性。

色彩带给艺术家、科学家、思想家的问题各不相同，他们在各个领域的信息交换都是为了更好地发掘深层次的色彩的问题。下面我们将在不同空间范畴的色彩中列出这些问题，如果单一的空间与角度能阐释色彩的这一复杂现象，那么我们可能就不会有那么多视角的疑问了，而且很多时候它处于一个灰色地带，并非单一学科的现象与结果。某种理论在单一学科内本身也会存在争议，与其他学科中的界限也不可能泾渭分明，所以我们对于理论的态度是：各取所需。

1.1 历史范畴的色彩

关于色彩，牛顿窥得其发生的原理；而关于色彩的研究，则可以追溯到歌德（歌德既是文学家，又是自然科学家）发表的《色彩学》(Zur Farbenlehre, 1810，一说《颜色论》)。歌德认为，颜色不仅仅是一种色彩，它还对人的精神有影响，这奠定了后世对颜色的研究基础。同年，德国浪漫主义画家菲利普·奥托·荣格提出了一种球形的 3D 颜色模型，这种基于色相和黑色、白色的模型在当时造成的影响可谓是革命性的。在 1861 年，英国物理学家麦克斯韦根据自己对 3 种基色相的认知，制作出了世界上第一张彩色照片，而他对三基色混色理论的认知和探索，奠定了现代色度学的基础。到了 1900 年，国际光度委员会于奥地利维也纳宣告成立，并在 1913 年更名为国际照明委员会。1905 年，孟塞尔研究出了被称为"孟塞尔颜色系统"

的颜色次序制，该系统对颜色赋值精准，并因其科学性和广泛性而成为第一个被广泛接受的颜色管理系统。之后的 PCCS（Practical Color Coordinate System，该色彩体系是日本色彩研究所研制的）、奥斯特瓦尔德体系、自然颜色系统、PANTONE 颜色系统等依据不同理论而诞生的颜色系统，在各个领域均有着举足轻重的表现。

每位大师对色彩独特的品位追求及调和方式，都与他们的创作语言相辅相成，因为他们对色彩的不断探索，除了造就他们自身艺术创作的独特性之外，也为色彩的研究拓展了空间。

准确地说，从印象派开始的色彩实践与研究开始，化学家谢弗勒尔于1839年发表的《论色彩的同时对比规律与物体固有色的相互配合》这本书后来成为印象派及新印象派绘画的理论依据。

——节选自《色彩艺术》

（约翰内斯·伊顿著，杜定宇译，世界图书出版公司，1999）

对大自然的充分研究与实践，导引印象派画家进入一个全新的色彩表现空间，印象派的色彩强调的是表现视觉的瞬间，而新印象派则利用视觉的缺陷将色域变成人们视觉之后需要再调和的小点。譬如说，保罗·塞尚从印象派的观点出发，根据形状与空间、冷暖、明暗、远近的诸多关系，使色彩结构的发展达到逻辑合理的阶段。野兽派则抑制色彩转调，聚焦色彩的面积的关系与情绪的释放。到了立体主义那里，色彩又有了辅助形与形之间的区分的功能。表现主义画家的创作目的是除了想利用形状与色彩的手段来表现内心和精神的体验之外，就是进行隐喻、暗示的修辞。

在瓦西里·康定斯基之后，人们开启了更多的理性的实验与应用，他们秉承的理论源自歌德、叔本华、贝措尔德，以及当时在包豪斯任教的约翰内斯·伊顿，影响至今日的各种艺术领域。后来，保罗·克利、彼埃·蒙特里安又将色彩的体验与表现提升到另外的空间。

聚焦当代艺术，色彩的研究与实践更是在科学与人性的两端齐头并进，目的都是给人的视觉以震撼。很多艺术家除了进行理智与感性的体验之外，还对色彩的视觉与物质性进行了极端的释放与利用。其中每个阶段的探索都并非一时意气用事，它们有其相对应的理论支撑。

在颜色和空间的概念方面，20 世纪的艺术也爆发了革命。颜色不再只是为了表现画中之物而存在，它可以具有独立的意义，甚至决定了作品的意义。譬如说，伊夫·克莱因的《蓝》便将色彩运用到了极致，画面中虽只有纯粹的蓝，却可以产生无穷的象征意义。

美学的色彩理论，起源于画家的经验与直觉，对于艺术家来说，效果是决定性的，而物理与化学所研究的色彩理论则并非决定性的。

——节选自《色彩艺术》

（约翰内斯·伊顿著，杜定宇译，世界图书出版公司，1999）

1.1.1 色彩研究与色料研究的并行

世上没有专门命名为《色彩史》的书，无论人们撰写的色彩历史如何丰富多彩，色彩的历史更像故事中的宝藏，亦真亦假，有的莫名其妙，有的荒诞有趣。这些故事中，有几个方面的逻辑关系是确定的：一是色料的稀有与易得决定了价格，价格又决定了享用的群体，从而决定了当时特定的"高贵色"；二是科学的进步和人类的发展使得原来"高不可攀"的颜色进入平民百姓之家，很多色彩现象已经确确实实地成为历史，而有些"历史"还实实在在存于当下；三是更多的色彩历史解释的是经济与色彩心理两方面的发展与变化的现象问题，其中的政治元素不容忽视；四是色彩的学说也是色彩历史的一个重要部分，它的演变渗透进多个学科。

颜色，绝非无足轻重之物。它承载着人们日常遵循却毫无感知的禁忌、偏见。颜色里存在的隐含意味，影响着周遭环境、我们的行为举止、我们的语言、我们的想象。颜色的动荡历史，讲述着人类思想的变迁。艺术、绘画、装饰、建筑、广告、消费品、服装、汽车，这一切都在颜色这个符号上有所反映。学着从颜色的角度入手来思考，您将看到一个不一样的事实。

人们为获得颜色，想尽了办法，所经历的途径极具实验性，里面的故事充满怪诞。看似简单的颜色，通过很多渠道可以得到，但真正达到专业、行业的需求，就绝非易事了。譬如说，在14世纪以前的欧洲，人们一直没有特别好的方法来获取绿色，后来从波斯传入一种方法，用铜来制作绿色。铜经过氧化并用酸处理，能得到铜绿。我们现在看到的古代青铜器上泛着的绿色就是这种铜绿。但是铜绿不够鲜艳，所以欧洲的化学家们试着添加其他元素获取更美的绿色。1775年，瑞典化学家谢勒偶然发现，铜绿添加砷之后获得的绿色非常美。这种铜砷绿是一种类似祖母绿的颜色，带有琉璃的光泽，非常漂亮，所以大受欢迎……什么是砷呢？砷氧化之后，产生三氧化二砷，就是我们常说的砒霜。用这种铜砷绿做壁纸，简而言之，就好比是在墙上涂砒霜。

——节选自《善变的色彩：颜色小史》，有改动

（米歇尔·帕斯图鲁、多米尼克·西蒙内著，李春妪译，重庆大学出版社，2017）

后来，艺术家们对各种色料物质进行了尝试与开拓。例如，波尔克·西格玛用各种可行与不可行的方式及材料来尝试与使用色料物质，被称为20世纪最"贪婪"的实验艺术家。

我们现在的颜料原料丰富，主要来源于矿物质、植物、化学物质等，而在历史上却有一些让人匪夷所思的颜料原料。譬如说，在古代，紫色的主要来源是海螺的黏液，因为稀少而成为尊贵的颜色，只有帝王和贵族的服饰才用紫色，所以很多文献上说身着紫色衣袍的王公贵族身上常常飘着海螺的"腐香"；有的颜料是从古埃及的木乃伊上提取的；有的颜料是从尿液等五花八门的物质上提取的……这恰恰印证了人类在解决问题的道路上所秉持的不放过任何可能性的探索精神。

胭脂红，可能就是颜料史上最大的生意之一了。如果你平常留心，可以看到可乐、糖果，或者腮红、口红的配料表中，常常出现胭脂红这么一种成分。在人类无法合成这种胭脂红色素之前，胭脂红的来源是一种叫胭脂虫的小虫子。在透纳展览的视频上，有一段专门介绍他所用的颜料的原料，其中特别提到了这种小虫子。几百年来，无论是粉刷匠、画家、陶艺家、染匠，还是胭脂水粉，总之如果他们需要红色，就离不开它。历史上，这种小虫子一直是项大买卖，最大的获益者是盛产它的西班牙。现代医学已经证明，这种以胭脂虫为原料的天然胭脂红，对人体无害。所以，即使到现在，胭脂虫仍然在食品、药品、化妆品等领域广泛使用，小虫子的大生意还远远没有结束。

——节选自《颜色的故事：调色板的自然史》，有改动

（维多利亚·芬利著，姚芸竹译，生活·读书·新知三联书店，2008）

若论现在的颜料原料的复杂与讲究，非各种水彩的颜料莫属，其中各种肌理材料的添加、各种丰富的矿物颜料的取料远远超过其他画种的颜料。大家感兴趣的话，可以体验一下丹尼尔·史密斯的水彩实验色卡。

1.1.2 色彩象征的东西方差异比较

对于这个话题，在这里先泛泛介绍，因为在后续的色彩心理课程中也有交集，其中还牵涉历史、文化、经济与上层建筑。

在西方的美学观念中，人们对颜色一直有多种多样的追求。从西方美术的历史演变中，我们也能感知到色彩一直是西方美学的重要课题。无论是哪一个流派，还是哪一个时代的画家，都在不断地尝试探索色彩的新的可能性，并赋予每个时代与科学发展相匹配的色彩的理解与表现。

回归中国文化的色彩观，人们似乎对颜色的多样性并没有特别执着。在色彩的运用上，中国文化的审美趣味似乎相当克制。我们认为，这与中国的老庄思想有着密切的联系。老子说"五色令人目盲"（语出《道德经·第十二章》），认为颜色让人眼花缭乱，无法抓住事物的本质，这种观念影响了很多中国的文化人。另外，写意的风格主导了中国的审美取向，比起绚丽多彩，中国审美更在意散淡清奇的意境，黑白水墨自成一格。

以上阐述源自国外学者的视角，并非准确。在京剧歌曲《戏说脸谱》中，有一段"蓝脸的窦尔敦 / 红脸的关公 / 黄脸的典韦 / 白脸的曹操 / 黑脸的张飞"的唱词，从中我们能感受到中国文化的色彩观并非"无彩色系"。从中国古代的服饰、绘画、工艺品等文化遗产中，我们也能感受到中国色彩既有清雅品质，也有绚烂多彩的特征。从中国的婚娶丧葬节庆等文化中，我们还能看到很多关于中国人对色彩的象征性运用及色彩的心理依赖。尤其是随着人们对中国传统色的研究的深入，我们更能感受到中国传统色所承载的独有的文化与诗意。

虽然文化取向不同，但也有在中西都受欢迎的颜色。例如，绿色在中国古代是最高贵的颜色之一，常见于青瓷上的绿，它是一种类似于玉石的颜色。欧洲人喜欢铜砷绿，前文已述及。同样是绿色，中国古代的更温润一些，而且中国人对颜色的追求并不在颜色本身，更在于颜色所传达的意境，这与中国人在审美时所保持的含蓄和悠远的文化取向相同。又如，蓝色在文艺复兴时期的意大利用来作为圣母的衣袍颜色，蓝色在伊斯兰世界常用于装饰象征天堂的屋顶。中国人也对蓝色非常喜爱，最典型的代表就是青花瓷。

1.2 物理学范畴的色彩

1.2.1 光是发生的原因

无人不知牛顿，但理论不是凭空而出的。根据前人实验的启发，牛顿的实验给了人类更科学可信的信息，明确了色彩的发生机制。

1. 牛顿的色散实验

牛顿从笛卡尔（法国数学家）的棱镜实验得到启发，又借鉴了胡克（英国物理学家）和波义耳（英国化学家）的分光实验，获得了展开的光谱。而前面的几位实验者只看到光谱两侧带颜色的光斑。

在色散实验的基础上，牛顿总结出了几条规律：

（1）光线因其折射率不同，色也不同。色不是光的变态，而是光线原来的、固有的属性。

（2）同一色属于同一折射率，不同的色，折射率不同。

（3）色的种类和折射的程度是光线所固有的，不会因折射、反射或其他任何原因而改变。

（4）必须区分两种颜色，一种是原始的、单纯的色，另一种是由原始的颜色复合而成的色。

（5）本身是白色的光线是没有的，白色是由所有的光线按适当比例混合而成的色。

（6）由此可解释棱镜形成各种色散现象及彩虹的形成。

（7）自然物体的色是由于对某种光的反射大于其他光反射的缘故。

（8）把光看成实体有充分的根据。

(　　)。
 A. 评价主体　　　　B. 评价客体　　　　C. 评价目标
 D. 评价指标　　　　E. 评价标准
(5) 企业物流绩效评价的原则包含哪些原则？（　　）。
 A. 平衡原则　　B. 战略原则　　C. 目标原则　　D. 效益原则
(6) 物流绩效标准体系主要包含哪些方面？（　　）。
 A. 客户服务标准体系　　　　　B. 运输绩效评价标准体系
 C. 仓储绩效评价标准体系　　　D. 配送绩效评价标准体系
(7) 企业物流绩效管理方法主要有哪些方法？（　　）。
 A. 目标管理法　　　B. 关键绩效指标法　　　C. 标杆管理法
 D. 平衡计分卡法　　E. 360 度评价法

2. 简答题
(1) 什么是企业物流绩效？
(2) 什么是企业物流绩效管理？
(3) 现代企业进行物流绩效管理一般要遵循哪些原则？
(4) 物流绩效标准制定过程包含哪四个步骤？
(5) 什么是企业物流绩效评价？
(6) 物流绩效评价的方法有哪些？

3. 思考题
(1) 企业如何构建科学的物流绩效指标体系？
(2) 绩效管理的演进过程说明了什么？
(3) 如何认识物流绩效评价的平衡原则？
(4) 企业进行组织变革时，可能会遇到哪些阻力？
(5) 谈谈企业选择物流绩效评价方法的建议。

应用训练

某企业物流绩效管理现状调查

实训目标：结合某企业的物流绩效评价指标分析该企业物流绩效管理的现状。

实训内容：实地走访一家企业，了解其指标体系的构成，进行物流绩效管理的现状调查。

实训要求：学生分成小组，调查当地的一家企业，调查该企业的物流绩效管理的现状，对其绩效管理过程中存在的问题进行分析，给出改进意见，并形成一个调查报告。

图 1.1 牛顿色散实验

2. 牛顿光谱原理

图 1.1 将牛顿的色散实验的过程与结果直观地呈现出来，使人们对这个现象的认知一目了然。

1.2.2　色是视觉的过程与感觉的结果

这个话题可以归属于生理学与心理学范畴。

一切视觉形象都产生于色彩和亮度。那条用来界定物体形状的轮廓线，来自眼睛区分不同亮度和色彩的差别。

色彩的产生是光照射物体，物体对光产生吸收或反射，反射的光刺激人的眼睛，通过视神经传递给大脑，最终对色彩产生感受的过程。

我们的生活中充满了色彩，我们时时刻刻都在使用并享受着色彩给我们带来的一切。人类对色彩的认识，起源于人类对光学的研究。

（1）色彩的来源和发现。光是一切色彩的主宰，是色彩的重要来源，是人们感知色彩的必要条件，没有光就没有色。（图 1.2）

（2）可见光与不可见光。用三棱镜分解太阳光所形成的光谱，是人类肉眼所能看见光的范围。（图 1.3）

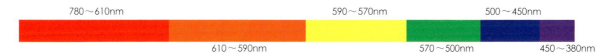

图 1.2　色彩的波长

图 1.3　可见光与不可见光

1.2.3 色光与色料的区别

这个话题可以归属于物理与化学范畴。

（1）色光分类。红、绿、蓝（蓝紫色）称为色光的三原色。色光混合变亮，是常理上的加色混合。（图1.4）

（2）色料分类。色料的三原色是红（品红）、黄（柠檬黄）、蓝（湖蓝）。色料混合变暗，是常理上的减色混合。（图1.5）

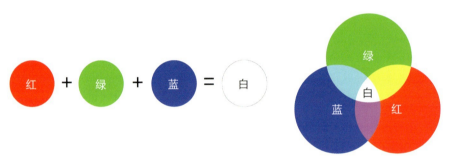

图1.4 色光的三原色

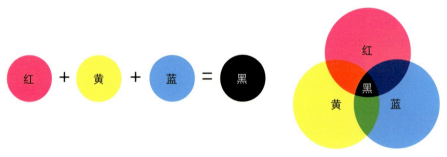

图1.5 色料的三原色

1.2.4 光源色、物体固有色与环境色

（1）光源色。自身能够发光的物体称为光源。由各种光源诸如照明器材、日光发出的光，光波长短、强弱、比例性质不同，形成不同的色光，称为光源色。检测光源色的条件是，要求被照物体是白色的，不透明且表面光滑。

例如，在电影《重庆森林》（王家卫导演）中，光源能够瞬间改变气氛，无论是浪漫的、荒诞的、暴力的还是温情的，都是色光能够把控的。（图1.6）

（2）物体固有色。光源色照射到物体上，由于物体本身的物理特性，对光有选择地吸收、反射或透射而呈现出不同的色彩。这些色彩就是物体的固有色。同一物体在不同的光源照射下，呈现的颜色也是不同的。固有色会出现色差，因此，准确地定义固有色时需要自然光源与中性光源。（图1.7）

（3）环境色。环境色即物体周围环境的颜色。物体的色彩在特定光源的照射下显示其色彩特征，同时还受到周围环境色彩的影响而发生变化。例如，我们在写生的过程中，不可避免地会遇到光源色、物体固有色和环境色的问题，有时肉眼很容易看到，但有时想用色彩控制画面的时候就需要强化这些感受，尤其对于印象派的画家来说更需如此。但是，也有画家故意弱化这些色彩的感受，不过这涉及的便是艺术取向、个人审美和创作方向的问题了。

例如，詹姆斯·罗申奎斯特的作品因物体质感和环境的影响力不同而对环境色的反映程度不同，其中玻璃不锈钢质感的物体更是将环境反映到了极致。（图1.8）他的作品并非写实的环境色，而是将语言抽象化、夸张整理后形成一个现代感、科技感的具有强烈视觉冲击力的画面，对于其中的绚丽和繁华，在现场更能感受到。（图1.9）

1.3　光对色彩的影响与作用

光本身是个物理学的名词，也是宇宙中的一个要素，人类对它的研究也是无穷的。在这个环节附加这个命题，没有科学的依据认为光应该出现在色彩这个环节上，但它是客观真实地存在的。

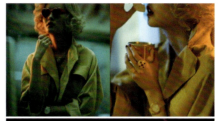

图1.6　电影《重庆森林》截图

图1.7　物体固有色示例

图1.8　环境色示例 *Hitchhiker–Speed of Light*

图1.9　詹姆斯·罗申奎斯特的作品

1.3.1 光的变量导致色彩变化

有光的发生才会有色彩的存在,而光线是一个变量,它至少涉及以下两种情况:

(1)日光。日光也会因为时间、气候的变化而产生清晨的清冷、午后的温暖、晚霞的冷暖反差等丰富的变量。

(2)灯光。除了暖色、中性色、冷色的灯光之外,灯光的色彩也是变量。

一幅在明亮的日光下完成的克劳德·莫奈或凡·高的画作,如果放在不同的灯光下观看,肯定会得到意想不到的色调效果。我们也清楚地记得曾在博物馆中看到的印象派画作在灯光的作用下产生的"炫目"的感受。

1.3.2 克劳德·莫奈的写生观察实验

印象派光色理论认为,不变的固有色是不存在的,固有色总是受光线和空气介质的影响。这种认识在艺术史上具有划时代的意义。

印象派大师克劳德·莫奈(Claude Monet,1840—1926)是法国最重要的画家之一,印象派的理论和实践的发展大部分都得益于他的推广。克劳德·莫奈擅长光和影的实验与表现技法,他最重要的风格是改变了阴影和轮廓线的画法。在他的画作中,既看不到非常明确的阴影,又看不到突显或平涂式的轮廓线。光和影的色彩描绘是克劳德·莫奈绘画的最大特色,他做了许多有趣的色彩试验,他的画作更多的是瞬间视觉的作品。

他创作了很多同一题材、不同时间段的作品,如《干草垛》(图1.10)、《日本桥》(图1.11),既证明了固有色与光源色温的相对性,又证明了光的色温对固有色微妙的影响。此外,他还创作了50多幅同一角度、构图相似的《卢昂大教堂》(图1.12),

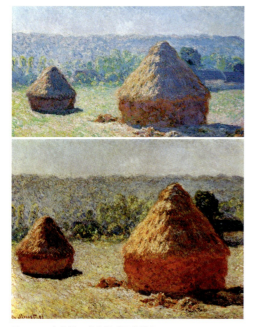

图1.10 克劳德·莫奈的《干草垛》

图1.11 克劳德·莫奈的《日本桥》

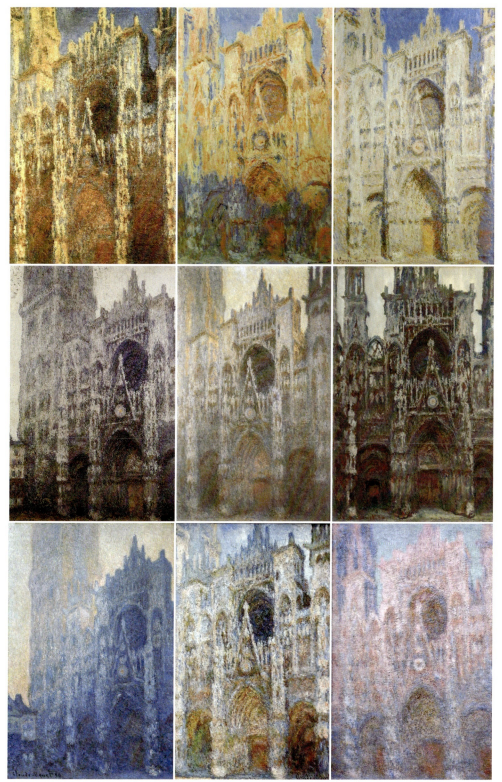

图 1.12　克劳德·莫奈的《卢昂大教堂》

表现了在不同季节、不同时间的光线条件下，教堂呈现出的不同色彩：在晨曦里是青与柠檬黄的组合，在日出时刻是黄、粉红与浅青的组合，在阳光下是淡黄与淡绿的组合，在黄昏时刻则是深绿、褐和灰黄的组合……

【延展阅读】

1.3.3 用光巧妙、个人特征明显的画家及其作品

卡拉瓦乔的酒窖光线

米开朗琪罗·梅里西·达·卡拉瓦乔（Michelangelo Merisi da Caravaggio，1571—1610），意大利画家，通常被认为是巴洛克绘画风格的先驱。他作品的轮廓边线特征特别明显，擅长用扇笔糅合光线明暗，以增强画面的纵深感。人们常常惊叹于他作品外轮廓造型的精准，怀疑他用了什么光学设备；而他作品内部结构的精准，似乎参透了人体结构，表现出极强的造型能力。在他的画作中，人物与物体完全沉于黑暗中，用集中的光把主要部分突出来，背景黑色几近均匀，构图简洁单纯，画面明暗对比强烈，人们称之为"卡拉瓦乔样式"。（图1.13）他对画面的光线处理，被称为"酒窖光线"，也被誉为"黑暗舞台的聚光灯"，对鲁本斯、维米尔、伦勃朗、委拉斯开兹等大师都产生过极其重要的影响。

其实，不仅仅是光线，他画作中的人物关系、组合构成源自他极具悲苦戏剧性的人生经历。（图1.14）受他的绘画风格的启发，有的导演利用戏剧性的舞台光（而非自然光）来刻画出

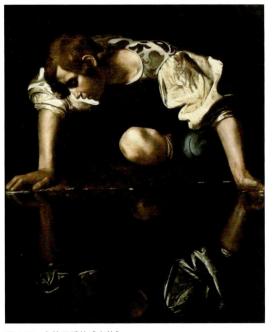

图1.13 卡拉瓦乔的《水仙》

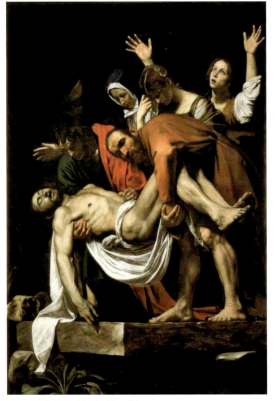

图1.14 卡拉瓦乔的《耶稣下葬》

人物的形象、个性和物体的质感，也有摄影师运用这种方式来突出与刻画主题人物。（图1.15）

伦勃朗的明暗对照法

雕塑大师奥古斯特·罗丹曾说："运用明暗即是使你思想活跃。"

伦勃朗·哈尔曼松·凡·莱因（Rembrandt Harmenszoon van Rijn，1606—1669）是欧洲17世纪最伟大的画家之一，也是荷兰历史上最伟大的画家之一。他对戏剧很感兴趣，经常在画作中呈现舞台光效，画面人物安排具有戏剧性，足以打动人心。他的"明暗对照法"通过光的明暗强烈对比突出形象的重点，弱化暗部和消融次要，使受光部分质感突出、视觉效果明显，启发了无数后人。

图1.15　卡拉瓦乔的《召唤圣马太》

黑暗是用来表达不能把控，却以强大力量给人们造成震撼的可怕事物再适合不过的手段。如图1.16所示的这幅自画像的光线源于头部后方，藏在阴影里的五官，暗藏着深邃的内心。很多伟大的艺术家都有令人唏嘘的苦难人生，在普拉多美术馆里，我们会有机会看到很多伦勃朗的自画像。画中的伦勃朗，形象逐渐地苍老，笔法由精致走向恣意。从他用笔的情绪中，我们能感受到他一生的心境变化，唯有深谙他的悲苦，方知他的富足。

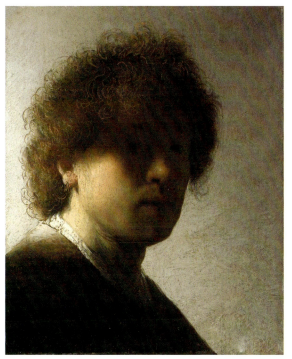

图1.16　伦勃朗的《青年自画像》

如图1.17所示的传说是伦勃朗哥哥的肖像画，被认为是伦勃朗的传世名作，曾红极一时。我们在很多书中都能看到这幅作品，虽然印刷后的色彩倾向不同，但其色彩被欧洲美术史学家称为"紫金色的黑暗"。金盔是伦勃朗描绘的重点，他通过明暗对照法并结合几近雕塑般的厚涂呈现出令人叹为观止的质感，而人物被他隐在阴影之中。即便后来这件作品的归属颇具争议，但我们依然相信是他的作品，因为它符合伦勃朗作品的特征。

拉·图尔的烛光

乔治·德·拉·图尔（Georges de la Tour, 1593—1652），法国画家，在他的作品画面中我们能看到他对光线的别致处理，明显区别于其他画家的光线处理方式。烛光是画面光源中心，也是视觉中心，照射在物体上的光线由强到弱，营造出逐渐消解在背景之中的明暗起伏变化（图1.18）。我们会理所当然地认同画面中烛光的照明结果，而且人物刻画整体概括又细而不腻，画风澄净又和谐，气氛静谧又安详。经过仔细品味后我们会发现，物体上的光线变化与我们看到的实际情况并不相符——拉·图尔所营造的画面光线的秩序感既真实又虚假，画面暗藏属于他自己的光线设计逻辑和原则（图1.19）。

拉·图尔同普桑（同期不容忽视的大师）、洛兰等人一起构筑起法国美术古典主义的传统。

霍普：善用光线的大师

爱德华·霍普（Edward Hopper, 1882—1967）是一位美国绘画大师，描绘寂寥的美国当代生活风景是他不变的绘画主题。

霍普的画面光线既有一种真实，又存在一

图1.17 伦勃朗的《戴金盔的男子》

图1.18 拉·图尔的《婴儿》

图1.19 拉·图尔的《圣母的教育》

图1.20 霍普的《海边的房间》

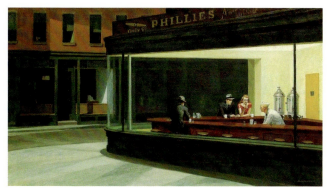

图1.21 霍普的《夜游者》

图1.22 基里科的作品1

种虚假,无论定格在通过窗户照射进来的日光,还是透过窗户窥见的一户人家日常生活的灯光,光线都是透过开着或关着的窗户来营造环境与情态。霍普对于光线和窗户的应用无疑是其画作艺术张力的重要来源,即便在他没有此类元素的画作中,我们依然可以感受到这种空灵的效果。(图1.20)

霍普对于光线和窗户的处理与运用无疑是其营造画面艺术感的最重要的途径,从艺术的角度而言,每个窗后都有故事,每个窗户都是光的穿梭口。(图1.21)

基里科的梦境之光

乔治·德·基里科(Giorgio de Chirico,1888—1978),意大利画家,"形而上画派"的主将,受业于慕尼黑美术学院。他在画作中将多种不同灭点的透视法并置,无论是光影、构图还是作品的物像、透视空间,都存在不合逻辑的存在逻辑。

"梦境"一直是他画作中挥之不去的基调。画面中毫不相干的物象并置,强烈光照下的影子,绝非真实,但又很真实地存在于画面中,透视空间完全背离了逻辑。基里科曾经说过一句意味深长的话:"过去、现在和未来的所有宗教之谜,还不如行人在阳光下投射的阴影。"(图1.22)

他的用色多为绿、红、黄,色彩自由、轻快,注重面积比例与节奏感,在色彩与画面结构的处理方面受到立体主义的影响。他所运用的多视点透视法打

破了人的直接观看体验，与客观存在有一定的距离。这使得他画作中的静物、风景和生灵营造出一种玄妙的气氛，很难让人一眼看穿。他画作中的色调有时也故意出现不和谐的噪声，加上亦真亦假的画面结构，营造出神秘而不祥的宁静气氛，其制造的幻觉强调内在情绪与抒情性，都是画家努力追求、精心创造的新的意境。（图 1.23）

1.3.4 当代艺术作品中色、光作为重要元素的作品

在当代很多大型公共艺术中，直接利用色彩、靠色彩营造作品魅力的例子不胜枚举。艺术家对色彩的探索从未停歇，有在画布上探索的，也有在时间、空间中探索的，无论走到哪里，他们不能忘记的就是：色彩始于印象派。

光的存在丰富了人的视觉体验。这里要考虑各种可能成为光的结果的因素和创造，如包括各种灯光、滤镜的人造光。在一些大型晚会、影视作品、虚拟现实作品中，我们能够感受到色光的魅力，它魅惑着我们的视觉。因为色与光这一对变量，艺术变得更加有趣，在当代有很多琳琅满目的设计与艺术品直接利用它来使人眼花缭乱、目不暇接，其有趣之处用一个"炫"字来表达可能更加精准。

本节推介的艺术家多属欧普艺术（Optical Art）流派。欧普艺术又称为"光效应艺术"或"视幻艺术"，它是精心计算的视觉艺术，利用色彩刺激达到视觉亢奋的结果。（图 1.24）当然，我们也没有刻意将本节变为欧普艺术的专场。因为欧普艺术因色与光而起，会涉及艺术与科学的话题，每次看到未来艺术属于科学的言论的时候，很多艺术家难免陷入深深的焦虑——画家究竟是不是艺术家？科学离我们有多远？

图 1.23　基里科的作品 2

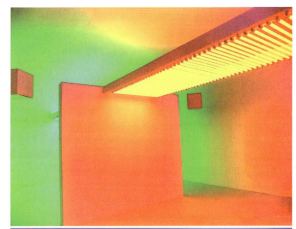

图 1.24　卡洛斯·克鲁兹－迭斯的《色彩饱和》

科学能信手拈来吗？未来的艺术是不是非科学不能存活、不能发展？

如果不实验、不实践，所有的口号总归是虚空的。艺术家对于科学的正确态度是带着探索精神，踏实地感受与学习，跟上科技的脚步。我们不是科学家，科学的问题应由科学家解决，而我们却要利用和发扬科学给我们带来的可能性。交汇中的学科要的是合作，而不是夜郎自大的跨界，利用科学并不是做让科学家无语发笑的事情。如果我们没有对科学加以利用，没有跟上"科学"的步伐，也不要自我贬低，虽然科技改变了人的很多生活习惯，但这个世界就因为每个人思维空间的不同而变得有趣。

卡洛斯·克鲁兹－迭斯

卡洛斯·克鲁兹－迭斯（Carlos Cruz-Diez，1924—2019），委内瑞拉画家，因动态艺术和波普艺术方面的创新而闻名。他和约瑟夫·亚伯斯是在20世纪建立色彩系统的重要艺术家，因对光线和色彩美学的关注而位列于包括修拉、塞尚、阿尔伯斯、弗兰克·斯泰拉在内的色彩大师之列。

他对色彩的思考拓宽了我们对颜色的理解，从他的巨著《色彩的思考》中，我们能看到他毕生都在对色彩与空间进行研究。他提出了物理色彩、色彩变幻、色彩感应、色彩递增、色彩干涉和色彩渗透等概念，从而论证了他的艺术思想。

他的《渗透的色彩》（图1.25）与《色彩干扰的环境》《色彩递增》等实验性的视觉体验展览，更多的是针对观众视网膜的回馈。他从1959年开始创作的 Physichromie 系列："Physical"（物质）加"Chromaticism"（彩色）（图1.26），

图1.25 卡洛斯·克鲁兹－迭斯的《渗透的色彩》

图1.26 卡洛斯·克鲁兹－迭斯的 Physichromie 系列之一

有的艺术家将其定义为"光学的陷阱"。这些作品看似很巧妙地浮现出几个方形，但背后是严谨的关于色彩科学的研究及精心设计的结构，让人在不同的观看角度时，能产生一系列色彩结构在空间平面中逐渐融合并相互转化的视觉幻象，其中体现出的"壮观"是精心设计的结果。

他通过一系列的实验与展示来挑战传统绘画和色彩的概念：和传统绘画捕捉某一时刻不同，他的作品试图表达"此时此刻"的现实。

朱力奥·列·帕尔珂

朱力奥·列·帕尔珂（Julio Le Parc, 1928— ）是当今艺术界一位颇具影响力的阿根廷艺术家，网上关于他的介绍并不是很多，但他的大量作品都是在色彩的理论基础上构建的，他用真实的色料制造出了虚拟的光效。同其他欧普艺术家一样，他痴迷于光的再造，深谙色彩的视觉原理，利用朴素的材料产生的独特的视觉感受，打破了人们对物质和空间的习惯思维定式。（图 1.27、图 1.28）在他的艺术生涯中，充满了对光的实验与观众的参与，以及具有视觉刺激的各领域作品，无论他运用什么材料，都能让光的存在产生新的视觉体验。（图 1.29）

奥拉维尔·埃利亚松

奥拉维尔·埃利亚松（Olafur Eliasson, 1967— ），冰岛/丹麦艺术家，他对自然、阳光极度热爱，这也是阳光等自然原色在他的作品中频繁出现的缘由。

他的创作多元化，涉及雕塑、绘画、摄影、影像和装置，不仅在世界各地展出，而且展出

图 1.27　朱力奥·列·帕尔珂的作品 1

图 1.28　朱力奥·列·帕尔珂的作品 2

图 1.29　朱力奥·列·帕尔珂的作品 3

的空间也呈多元化的特色，不限于美术馆和画廊，还涉及建筑项目及对城市空间的介入等更广泛的公共领域。他著名的作品《气象计划》使用人造薄雾及暖光灯泡，将泰特现代美术馆巨大的涡轮大厅改造成沐浴在阳光似的暖光之中的迷幻空间。（图1.30）

他喜欢研究不同材料、不同构造方式，想法大胆，勇于尝试与设计，所以不少人视其为开拓创新的"造梦者"。他带领着各行各业的专家团队，跨越物理学、气象学、光学、建筑学和地理学等学科，用科学的语言不懈地探索自然之物，"再造自然"。用艺术的手法将虚幻与现实连接起来，让奥拉维尔·埃利亚松享有"沉浸式体验鼻祖"的美名。

布鲁斯·瑙曼

布鲁斯·瑙曼（Bruce Nauman，1941—），美国艺术家，他作品涉及的领域可以带给当今艺术家多方面的启示。他的经历平凡乏味，没有约瑟夫·博伊斯或贾斯珀·约翰等同时代艺术家那样传奇，犹如他的艺术一样平淡无奇甚至有些晦涩难懂，但就是通过这种累积性的实验，他的创作给艺术的形式带来了无数个可能性。

我们可以想象得出，如果一位艺术家的理想领域是数学和物理，那将碰撞出怎样的火花。布鲁斯·瑙曼曾说："我一直很喜欢数学中的结构，那是一种非常严密的语言，它需要充满生机地制造问题才能发展下去。"

1967年，他的作品《真正的艺术家帮助世界揭示神秘真相》（图1.31）是一件螺旋形的霓虹灯管装置，像极了酒吧的广告。但如果留心阅读本书，你会发现它将出现在后面的艾瑞克·费舍尔的画作中。

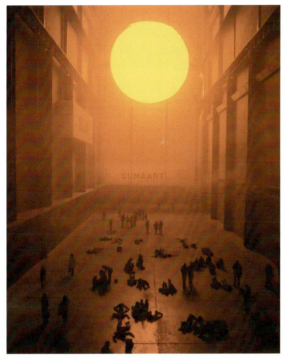

图1.30 奥拉维尔·埃利亚松的《气象计划》

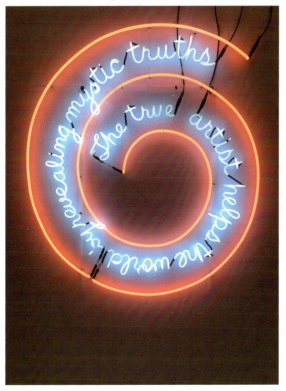

图1.31 布鲁斯·瑙曼的《真正的艺术家帮助世界揭示神秘真相》

宫岛达男

宫岛达男（Tatsuo Miyajima，1957—），日本当代艺术家，"后物派"的代表人物。20世纪80年代中期，他开始使用各类数码元器件进行装置作品的创作，并最终确立以发光二极管（LED）计数器作为他作品的核心构件。在1988年威尼斯双年展日本艺术家特展上，他开始在国际舞台上崭露头角，逐渐成为日本当代艺术最重要的艺术家之一。1999年，他在第48届威尼斯双年展上展出的作品《幻灭》（图1.32）由2400个蓝色的LED组成。其中运用了1~9的数字，不同数字间的偶然重叠与必然错位，在黑暗的展厅内闪动成一片无际的数字森林。数字代表时间，不同快慢的跳动代表人对时间快慢的不同感受。每个观众都能找到适合自己的那个计时器，并随着数字从9到1的依次变化而感受到时间的流逝，从而思考人生的意义。

宫岛达男表示，自己的艺术理念始终强调着自己提出的3个概念："不断变化""连接万物""持续永恒"。他的艺术虽以此为核心理念，但艺术的形式和使用的媒介并不是最主要的，重要的是内核。

图1.32　宫岛达男的《幻灭》

TeamLab

TeamLab是日本的一个数字艺术创作团队，其团队之大、涉及的专业领域之广令人咋舌，可能就是这种众人智慧、团体力量，才成就了他们难以令人企及的创作。TeamLab通过团队创作去融合艺术、科学、技术、设计和自然界，利用新媒体技术与观众产生互动，形成极具想象力的沉浸式观展体验。他们的作品在全球巡回展览，被封为"全球10大必看展览"，能在世界各大城市引燃观众的激情，从某些层面上看更具商业娱乐性质。这种沉浸体验

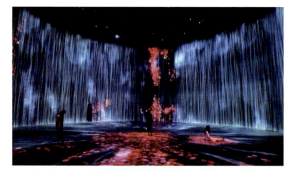

图1.33　TeamLab的作品

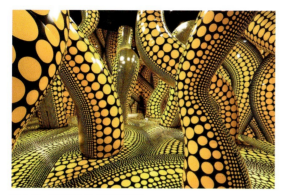

图 1.34　草间弥生的《无限镜屋》

的艺术在科技的助力之下可能略让人疲惫，但其中的炫目迷人让人欲罢不能。TeamLab以极致的匠人精神去精心设计、摆放每一盏LED灯，以保证极致的光影体现，在光效上以天马行空的艺术想象打造了一场场令人惊艳的光影幻境。因为在年轻群体中的欢迎度超高，所以经常有人开玩笑说TeamLab的艺术价值被网红拉低了。（图1.33）

草间弥生

即便你不知道草间弥生（Yayoi Kusama，1929—，日本先锋艺术家）是谁，但对于她独具特色的波点绘画作品，你不得不咋舌称赞。通过团队的重新演绎与协同创作，我们看到了她的《无限镜屋》（图1.34）等作品。将镜子这个能营造幻觉的物质引入作品中，她不是第一人。镜子会使时间、空间产生歧义，观众的"自我"也会在观看中迷失，这恰恰是草间弥生"自我消融"的艺术哲学。在光的折射下，镜子与小圆灯泡营造出了一个无限的空间，模糊了现实与镜像之间的界限。

斯宾塞·芬奇

斯宾塞·芬奇（Spencer Finch，1962—），美国艺术家，这里介绍的是他的装置作品（图1.35），其实他的画作也是在对光进行探索。他使用多种不同的媒介，采用记忆和感官、感知融合并相互影响的方式来研究历史。他从事绘画、摄影和装置创作，试图重现他对自然现象和景观的印象，让他的材料可见。他曾说："视觉总是有一个内在的悖论，一个不可能看到自己看到的欲望……我的很多作品都在探索这种紧张关系——想看，但看不到。"他以科学的精确性（通常使用色度计）观察、记录和研究特定地点的色彩和光线效果，这与印象派画家克劳德·莫奈的方式非常相似，他自己都认为克劳德·莫奈对他的作品有重大影响。

图 1.35　斯宾塞·芬奇的作品

国家级一流本科专业建设点配套教材 · 动画专业系列
高等院校艺术与设计类专业"互联网+"创新规划教材

影视动画色彩基础

COLOR SCHEME IN VIDEO AND ANIMATION

第 2 章

基础色彩内容二

本章同样属于色彩的基础内容，侧重于色彩本体与理论认知，在整体上去理解色彩的一些规律性问题，以便在下一个实践环节感受规律、利用规律，从而感知色彩、驾驭色彩。感性建立在理性之上，应结合科学与艺术，给精确性插上直觉的翅膀。

2.1 色彩属性与色彩分类

2.1.1 色彩的三要素

色相、明度、纯度是色彩的三要素。这是基本常识，所有的理论将围绕这个常识展开。世上的色彩难以计数，各不相同，但任何一个色彩（除了无彩色）都有色相、明度和纯度3个方面的专属性质。

1. 色相

色相是指不同波长的光给人不同的色彩感受，一般由色彩的相貌赋予其区别于其他色彩的名称。无彩色不具有色相特征。

红、橙、黄、绿、蓝、紫每个字都代表一类具体的色相，它们之间的差别就属于色相差别。我们首先需要厘清三原色、间色和复色（图2.1）。

三原色、间色和复色这3类颜色，除了各自视觉感受不同之外，最显著的特点是在饱和度上，呈三原色最高、间色次之、复色最低的递减关系。

（1）三原色。三原色是指不能通过其他颜色混合调配而得出的"基本色"，又称第一次色。

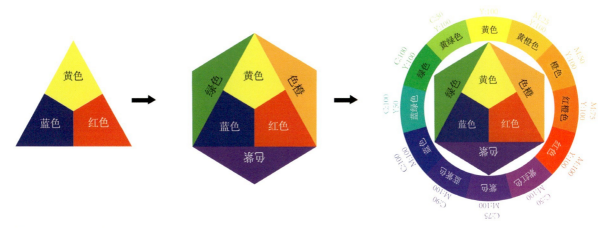

图 2.1 三原色、间色和复色

① 色光三原色：红、绿、蓝（图 2.2）。色光与色光之间混合就是加色混合，混合的色光越多，光量增加就越多，也就越接近白光。

② 色料三原色：红、黄、蓝（图 2.3）。两色混合后，明度低于两色各自的基础明度，随着混色的分量逐渐减少，最终接近黑色，故色料三原色的混合称为减色混合。

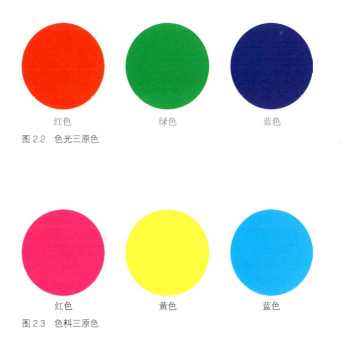

图 2.2 色光三原色

图 2.3 色料三原色

（2）间色。三原色中任意两种原色相混合，所产生的第二次色称为间色。色光中的间色为黄光、品红光、青光（图2.4）；色料中的间色为橙色、绿色、紫色（图2.5）。

从专业上来讲，由三原色等量调配而成的颜色，称为间色。因此，橙、绿、紫三种颜色又叫三间色。在调配时，丰富的间色变化是由原色在分量比重上的不同所决定的。

（3）复色。复色由三种原色按不同比例调配而成，或由间色与间色调配而成，也叫三次色、再间色（图2.6）。复色的情况比较复杂，千变万化。因每个复色都是由不同比例的三原色混合而成的，故具有纯度低、明度靠近黑的倾向，而且调不好会显脏。在一些教材中，复色也叫次色、三次色。

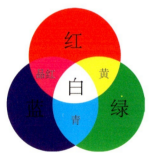

图2.4　色光中的间色

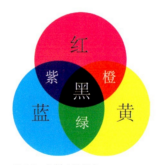

图2.5　色料中的间色

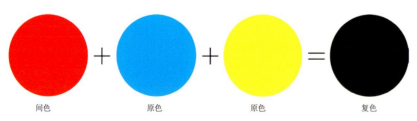

图2.6　复色构成

2. 明度

明度是指色彩本身明暗深浅的程度。

明度列是指从明度最高的白到明度最低的黑的无彩色的过渡，肉眼可区分的明度有200多阶（图2.7）。单色明度列是指以色相环中任意色为中心向白和黑两端的变化，其中可以根据色相本身的明度进行中间明度的位置调整（图2.8）。

在有彩色中，会发生同一色相的明度变化、不同色相的明度变化。色相环上所有的色彩都有其自身的明度（图2.9）；对照图2.9，色彩本身的明度也不相同（图2.10）。

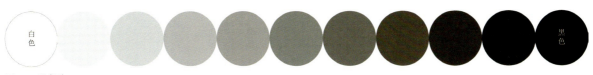

图2.7　明度列

图2.8　单色明度列

图2.9　色彩自身的明度

图2.10　色彩本身的明度不相同

3. 纯度

纯度还有艳度、浓度、彩度、饱和度等说法，是指色彩的纯净程度。纯度越高，色彩越艳；纯度越低，色彩越浊。也可以说，纯度就是色相感觉明确及鲜灰的程度。

图2.11是各色相的纯度列，如果留心的话，会发现最低纯度的明度不同，主要是基于纯色的明度做出的调整。当然，如果用完全一致的明度的一个灰颜色与这些纯色调和也可以，但是会干扰分辨纯度。

2.1.2 色相、明度、纯度三要素的关系

色相、明度、纯度三要素存在单项变化之后的连带变化关系。

每个色相在纯度最高时都有其特定的明度，如果明度变化，纯度就会变化。高纯度的色相加白后明度提高，纯度降低；高纯度的色相加黑后明度降低，纯度依然处于降低的状态。高纯度的色相如果加不同明度的灰色，就会降低色相的纯度，同时，明度向灰色的明度靠拢。高纯度的色相如果与同明度的灰色混合，就可以构成色相、明度相同但纯度不同的序列。

图2.11 各色相的纯度列

图 2.12　各纯度的明度列

图 2.12 所示是各纯色的明度列，同时，纯度也在变化。它们的关系是：明度越低，纯度就越低；明度越高，纯度就越低。

2.2　常用的色相环理论

歌德以牛顿的光谱为基础，提出了色相环理论，但其中的矛盾之处在于色相环中的紫红色在光谱中并不存在。

> 歌德真正追求的不是生理上的，而是心理上的色彩理论。
> ——路德维希·维特根斯坦
> （奥地利裔英国籍哲学家）

色相环，是每一个学习艺术的人必须了解的理论知识。但是，有一个事实摆在这里：几乎没有一个学生在做作业的时候能够将色相环精确画出来，因为有标准的数字摆在那里。他们在色光这个环节一般问题不大，但在色料这个环节则"花样"百出，究其原因无外乎两个方面：一是参照物本身在输出的时候，其准确度已经发生变化；二是色料的差别。那么，这个问题该如何解决？其实不用解决，因为色相环具有历史意义。它不是标准化的，每一位科学家和艺术家眼中的色相环本身就存在一些区别，在他们自己的色彩理论系统中，色相环具有稳定的相对性。

我们对于色相环的使用，一般情况下都遵循约翰内斯·伊顿的三原色的色相规则，也就是先从红色、黄色、蓝色开始，再就是它们的对比色绿色、紫色、橙色，以及它们之间的所有排列。

有一点需要注意，就是相对的准确性。在

色料上，红色的选择一般没有问题；到紫色时，经常会出现是选择紫罗兰还是青莲的问题，紫罗兰的色料颜色浅，而青莲的色料又显著地有偏蓝、偏黑的问题；也有选择蓝色的时候，天蓝与湖蓝的色料颜色深浅不同，偶尔还有选错直接把群青当作蓝色来用的情况……这些问题在每次教学时都会出现。如果要用色料来做色相环，那么建议画之前要对颜色进行一下比对与分析。

（1）孟塞尔的五原色，即RYGBP上5个原色派生的20个分割的色相环（图2.13）。

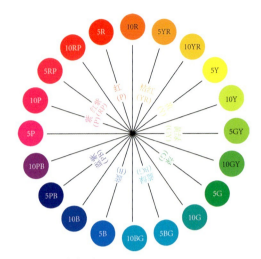

图2.13 孟塞尔色相环

（2）奥斯特瓦尔德的黄、橙、红、紫、蓝、蓝绿、绿、黄绿共8个主要色相，每个色相又分为3个部分，组成24个分割的色相环（图2.14）。

（3）伊顿的三原色，即RYB上3个派生出的12～24个色相环，我们主要用的是12种色相色轮（图2.15）。

牛顿在光谱色相上的红色和紫蓝色之间补充了紫红色，从而使这类色轮获得了一种连续的色轮。因此，这种色轮是一种人工增添过的光谱。色相环中每一种色相都有它毋庸置疑的位置，这12种色相匀称地间隔着，互补色彩通过直径各相对应。要想准确地看到这12种色相中的任何一种并非难事，也很容易指出它们的中间色调。

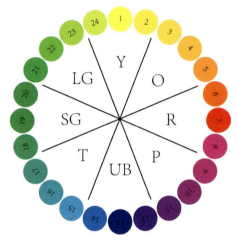

图2.14 奥斯特瓦尔德色相环

色彩学家没有必要被理论束缚，去尝试画出24种色相或具有100种色相的色轮，因为在没有参照物的情况下，让画家看到或画出色卡中某个色号无异于痴人说梦。但讨论色彩有一个前提条件就是，色彩的名称必须与确切的概念保持一致，就像音乐家准确地听到半音音阶的12种音调那样，需要准确地看到12种色调。

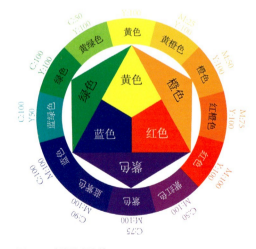

图2.15 伊顿色相色轮

【延展阅读】

帕特·斯特尔

从 20 世纪 80 年代末开始，帕特·斯特尔（Pat Steir，1940—，美国艺术家）用一把蘸满颜料的刷子作画，让油彩以一种标志性的姿态流动着，既代表着创造，又代表着崇高的放弃。她曾用 30 幅油画填满了建筑的圆形大厅，将色相环本身变成创作的素材出现，使得赫什霍恩博物馆展厅变成一个巨大的色相环（图 2.16）。

图 2.16　赫什霍恩博物馆展厅

2.3　常用的色彩系统

颜色系统是一个集颜色标准、颜色管理、颜色检测于一体的综合性系统。颜色标准是指根据颜色的视觉特点制定出来的颜色分类和标定系统，通过其在色立体中的定位来精确赋值；颜色管理是指根据物体的色彩来判定物体属性、性质及特点的一种可视化管理方法；颜色检测在目前的工业领域中被广泛应用，它通过鉴定产品色牢度和色差度来判断产品是否合格，目前主要是采用光电积分法和分光光度法来进行检测。

2.3.1　孟塞尔颜色系统

孟塞尔颜色系统（Munsell Color System，图 2.17）是由美国艺术家阿尔伯特·孟塞尔（Albert H.Munsell，1858—1918）在 1898 年创制的，在 20 世纪 30 年代被美国农业部采纳为泥土研究的官方颜色描述系统。它根据颜色的视觉特点来制定颜色分类和标定系统，又称为孟塞尔色立体。它用一个

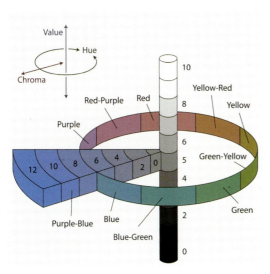

图 2.17　孟塞尔颜色系统

类似球体的模型，把各种表面色的明度（Value）、色相（Hue）、色度（Chroma）全部表示出来。每一个表面都代表一种特定的颜色，并都有一个标号。在相当长的一段时期，中国的美术学院的色彩教学系统主要采用孟塞尔颜色系统，并沿用至今，即便出现诸多的色彩系统的更迭，但基本架构的基础还是以孟塞尔颜色系统为主。随着科技与时代的发展，孟塞尔颜色系统与孟塞尔颜色图册将逐渐退出历史舞台，但是它对今天的色彩系统的意义重大，而且只是对它的原貌进行了数字化。

2.3.2 自然色彩系统

自然色彩系统（Natural Colour System，NCS）是根据人的色觉特点并按颜色的自然表现来制定的一种颜色分类和排列体系。在NCS中，对表面颜色进行了定义，同时给出了色彩编号。NCS已成为瑞典、挪威、西班牙、南非等的国家检验标准，更被全球跨行业作为企业实际应用中的色彩标准，成为色彩交流的国际化语言。

NCS是以6个基准色为基础的，这6个基准色是：白色（W）、黑色（S）、黄色（Y）、红色（R）、蓝色（B）、绿色（G）。它们的色彩编号描述的是人们所看到的颜色与这6个基准色的对应关系。它们有其特殊的标号方式，此处省略了色彩标注图解，如果有需要，我们可以随意找一个色彩标注图解打开。对于色彩标注图解，乍一看我们会觉得它晦涩难懂，但如果根据其所给出的计算信息，会发现其出发点与其他色彩系统一致，都是介于明暗彩度的数值变化。

2.3.3 印刷使用的颜色系统

1.印刷色谱与CMYK颜色空间

如果将图2.18上面的图分解成下面的四色图片，我们便可以更直观地领会印刷颜色系统的精髓。CMYK（印刷色彩模式，C：Cyan=青色；M：Magenta=品红色；Y：Yellow=黄色；K：BlacK=黑色）颜色空间是用于印刷的色彩学上常用的颜色空间，描述的是青、品红、黄和黑

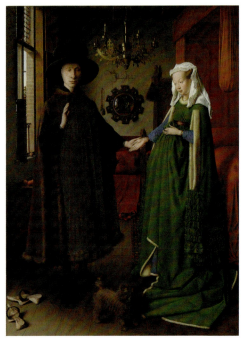

图2.18 《阿尔诺芬尼夫妇像》的印刷颜色分解

4种油墨的数值，它以打印在纸上的油墨的光线吸收特性为基础。当白光照射到半透明油墨上时，某些可见光波长被吸收（减去），而其他波长则被反射回眼睛。这些颜色因此称为减色。

CMYK印刷色谱是目前最常见的色谱，色谱中的颜色按CMYK的网点面积组合规律排列，以CMYK网点面积的值作为颜色的命名。它也是印刷厂家推荐的设计文件制作的模式。在印刷过程中，网点是基本的印刷单元，图像的颜色用网点的大小或疏密来表示，CMYK四色网点的混合可以表现出无穷多的颜色。

印刷和色料直接混合一样，叠置三原色的品红、黄、青，主要三间色是橙、绿、紫。与原色相对的间色为互补色。黄与青叠置出中绿，黄与品红只能叠置出大红，叠不出橘黄。青与品红叠置出紫色，这种紫色比青、品红的明度要低得多。一旦品红改成大红，或青色稍深，获得的叠色就不再偏紫，而是偏黑。例如，普蓝与大红叠置，叠出的红就是黑色。互补色叠置，明度偏高时，可叠出灰色或含灰色；明度偏低时，可叠出深灰色或黑色。专业的印刷人员和设计人员如果能准确而熟练地应用油墨叠色，可以使印刷品的用色和印次减少，而产生色彩丰富、色层匀实、光泽感强的效果。但是，问题在于叠出色的效果难以预计，需要苦心研究，否则一旦预计错误，效果可能更差。

——节选自《印刷基础知识》，有改动

（王贵龙编，内蒙古人民出版社，1982）

2. 彩通配色系统

这里没有相关配图，因为彩通配色系统（Pantone Matching System）其实是一个产品，周期性地对产品图册进行升级与调整。而且，这还是一个有学术支持的商业行为。

PANTONE（有音译"潘通"，实译"彩通"）为国际通用的标准色卡，是享誉世界的色彩权威，涵盖印刷、纺织、塑胶、绘图、数码科技等领域的色彩沟通系统，并成为事实上的国际色彩标准语言。PANTONE色卡的价值在于传递色彩的准确沟通，色卡上的数字名称更能提高其准确性，在接单、设计、生产和验货时通过色卡来对色、选色和调色。如今，无论在哪个国家，指定一个PANTONE颜色编号，所需颜色的色样都具有无沟通障碍的准确性。

3. RGB颜色空间

RGB（Red，Green & Blue）颜色空间常用于显示器系统。计算机色彩显示器和彩色电视机显示色彩的原理一样，都是运用物理三基色红色（Red）、绿色（Green）和蓝色（Blue）相加混色的原理，发射出3种不同强度的电子束，使屏幕内侧覆盖的红、绿、蓝磷光材料发光而产生色彩。这种色彩的表示方法称为RGB色彩空间表示，因为物理意义很清楚，所以适合彩色显像管工作，成为在计算机技术中应用最广泛的颜色空间。

2.3.4　数字色彩

数字色彩（Digital Color）的基本架构还是基于先前的理论，只是强化了人工智能的准确性，

抛弃了感受的不确定性。随着时代变化日新月异，我们逐渐对这个词体会至深，从开始所有的色彩问题都要用水粉、白板纸这样的材料解决，到现在途径和材料种类多得令人目不暇接甚至措手不及，不知道什么时候开始教室里的学生人手一个手绘板，我们面对这些教学现状，肯定要多角度地考虑，进行权衡取舍。

随着数字化进程的快速推进，我们的很多资讯都是通过液晶画面获得的。红、黄、蓝是基于光谱得到的色光三原色，而液晶屏幕的显色是通过色光进行的，计算机上的数字色彩以色光三原色为基础进行调色。

数字色彩即用数字信号处理的颜色。也就是说，将颜色（电磁波）以RGB的格式在视网膜上进行数字化处理，以数字形式对颜色的感观认知和形象创造进行处理。与此同时，生理、心理刺激产生机制也是一样的。而产生的刺激从脑部瞬间提取出事先记录下来的与颜色相关的记忆、信息，即是对颜色的感觉或形象。

——节选自《数字色彩设计全能书》

（南云治嘉著，张月译，中国青年出版社，2018）

虽说数字色彩逐渐在普及，但并不代表色料的三原色会消失，只不过数字色彩的全球标准化更有益于全球性的色彩交流。

2.4 色彩混合

色彩混合是色彩学中不可避免的命题。色彩的混合有加法（色光）混合、减法（色料）混合和中性混合，下面逐一介绍。

2.4.1 加法（色光）混合

加法混合即色光的混合，不同的色光相叠加后颜色会变艳变亮，随着色光的增逐变亮直到变成白色（图2.19）。原色光的3种颜色为红、翠绿、蓝，原色光双双混合，可以混合出黄、青、品红3种间色光。一种原色光和另外两种原色光混合出的间色光称为互补色光。

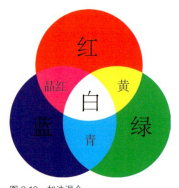

图2.19 加法混合

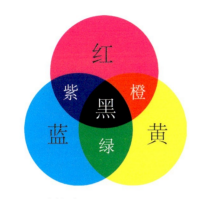

图 2.20 减法混合

图 2.21 斯宾塞·芬奇的作品

图 2.22 红与蓝混合结果

图 2.23 红与蓝旋转混合结果

2.4.2 减法（色料）混合

减法混合即色料的混合。色料混合与视觉混合的结果肯定不会是一致的，色料混合的结果受制于诸多原因：色料因原料的复杂性必然会产生化学反应的结果；明度与色彩强度都会与预期不符。

不同的色料，吸收色光的波长与亮度的能力不同，反射结果也不同。色料混合后形成的新色料，吸光能力增强，反射降低。在光照不变的条件下，混合后色料的反光能力低于混合前的色料的反光能力的平均值。因此，新色料的明度会降低，纯度也会降低。（图 2.20）

水彩（有不同的透明度）、油墨、彩色玻璃纸等透明色料叠置，可以形成另一种减法混合效果。（图 2.21）

2.4.3 中性混合

中性混合是基于人的视觉生理特征来实现的，主要通过两种方式（色盘旋转混合与空间视觉混合）获得新的色彩，这样获得的新的色相没有增加或减少明度值和纯度值。

1. 色盘旋转混合

色盘旋转混合必须配有运动速度来完成。譬如说，将红、橙、黄、绿、青、蓝、紫 7 种色料等量地涂在圆盘上，旋转时会呈浅蓝色；将品红、黄、青三原色涂在圆盘上，或者将品红与绿、黄与蓝紫、橙与青等互补色涂在圆盘上，在合适的比例下进行旋转，都能呈浅灰色。在色盘上，红与黄就旋出粉彩色，青与黄旋出粉绿色，红与蓝旋出粉紫色。我们可以对比下面两图：红与蓝混合结果（图 2.22）、红与蓝旋转混合结果（图 2.23）。

2. 空间视觉混合

空间视觉混合必须有一定的空间距离才可以完成。将不同色彩以点、线、网等形状交错地画在纸上，离开相应的距离就能看到空间混合出来的新色。

等量的颜色处于空间混合中，比减法混合明度显然要高得多，色彩会产生一种空间的颤动效果，更具丰富性。这是由视觉的感觉方法所决定的，当用这种方法来表现自然、物体的光感更为炫目。譬如说，乔治·修拉、保罗·西涅克等印象派画家的创作就遵循了这个规律，来营造画面的阳光感和空气感。

网点印刷也利用了色彩空间混合的原理，借助大小疏密不一的极小的原色点，混合出极为丰富且真实感极强的色彩。我们看到的很多镶嵌画，也利用了色彩空间混合的原理，用少量的色、复杂的组合来丰富色彩，装饰画面。

【延展阅读】

"点彩派"

"点彩派"（Pointillism）是新印象派的别名，代表画家有乔治·修拉、保罗·西涅克等。

乔治·修拉（Georges Seurat，1859—1891），法国画家，曾师从安格尔的学生亨利·莱曼学习古典主义绘画，后来又研究过卢浮宫中的大师作品，对光学和色彩理论特别关注并为之做了大量的实验。

保罗·西涅克（Paul Signac，1863—1935），法国画家，主要画风景，与乔治·修拉交往后，开始接受新印象主义理论，并成为这一运动的骨干人物（图 2.24、图 2.25）。

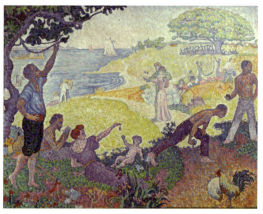

图 2.24　保罗·西涅克的 In the Time of Harmony: The Golden Age Has Not Passed, It Is Still to Come (Reprise)

"点彩派"的出现和科学的发展有密切的联系。光学和色彩学的理论及其实验成果，有力地推动了包括绘画在内的造型艺术的观念和技术的发展。"点彩派"的画家吸收了关于色彩对比及颜色、色调并列所产生的混合效果的理论，认识到单纯色彩通过视觉的混合比色彩色素的混合更有艺术效果。例如，在他们的画作中，我们感觉到的紫色可能是红和蓝两色的交替，其中也不乏少量的其他色，与直接用紫色相比所呈现出来的是一个很活跃的"紫色"。

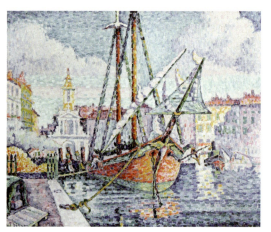

图 2.25　保罗·西涅克的《港口》

拜占庭马赛克装饰画

将马赛克装饰画放在这个环节，是因为从绘画的角度来看，它还是将色彩材料结合起来进行视觉混合的结果。马赛克装饰画始于古代东方，但在西方的教堂壁画及建筑内部墙壁、天花板和地面都很常见。现存的马赛克装饰画作品以拜占庭艺术中的镶嵌画最为丰富，它们用有色的材料如陶片、珐琅等为基础色，嵌成图画（图 2.26）。

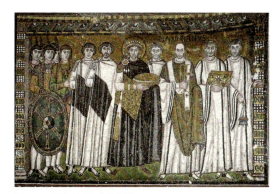

图 2.26　拜占庭马赛克装饰画

查克·克劳斯

查克·克劳斯（Chuck Close，1940—2021），美国超级写实主义画家，他的绘画呈现出他独特的人生经历，具有丰富的色彩和深邃的绘画思想。如图 2.27 所示的作品，呈现的是巨大的人物形象。因为他患有人脸识别障碍症，所以在他的作品中我们经常看到很多超大幅的人物头像，而且令人不可思议的是，那些工细的色彩是他将笔绑到手上画出来的。他使用了网格、矩点的形式，从局部的色块开始创作。近观他的作品，我们看到的是丰富的色彩信息；远观他的作品，我们看到的是他的作品确实是对照片的重新处理，他将照片上的所有摄影痕迹都留在了画面上。他所探索的写实主义绘画区别于他人所表象的极致追求，其中的原理确实是色彩空间混合，而其作品局部色彩的丰富性和整体色彩的统一性却是靠空间距离来实现的。

图 2.27　查克·克劳斯的《自画像Ⅱ》

2.5　色彩对比与调和

我们经常用"色彩缤纷""高级"这样的词汇来诉说所看到的色彩效果，但作为专业的色彩评价仅仅这样是不够的，大千世界的色彩关系看似复杂凌乱，实则都包含在 7 种不同类型的色彩对比中。若有新的色彩关系出现，那将对色彩理论有所建树了。

在这一小节，我们将介绍这些普遍性的规律，但

要避免概念上的公式化,包括我们给出的例图,都是一种接近的状态,而非绝对的关系。

因为这些对比存在差异性,造就了色彩反差的丰富性,所以我们需要针对每一种对比关系逐一进行说明。每一种色彩对比在艺术价值和自身性质方面,在目的性的表达、视觉结果和象征意义上都是独一无二的,它们构成了色彩表现和色彩设计的基本途径。

需要注意的是,在色彩的运用上,大多时候两种及以上的对比关系同时存在,没有完全单一的对比关系,能够快速进入这段课程的前提是对"度""相对""显得"这几个关键词的把控。

(1)色彩的纯度:高、中、低。

(2)色相的关系:同类色、对比色、互补色。

(3)对比度的:强、中、弱。

对比之后,我们可以从两种对比的效果之间看出明显的不同。我们的感官只能通过对比来起作用,当色彩的鲜与灰、明与暗、冷与暖处于极端时,对比效果将达到最强。对比的过程需要参照物,对色彩效果的实现依然是采用对比的方法来进行强化与弱化。

这里涉及一个目的性的问题:色彩是要均衡还是要突出;色彩是要明快还是要阴郁,是要浓烈还是要清淡。对色彩的对比关系,我们的原则是抓住典型特征来阐述,如果只是咬文嚼字,可能在后面所认为的对比关系阐述中显得画蛇添足。

【延展阅读】

梅尔·波切内尔

梅尔·波切内尔(Mel Bochner, 1940—),美国概念艺术家,他像一个色彩与语言的解密者一样消解图像,致力于利用符号、数字、文字去探索语言与色彩之间的关系及可能性。他的作品基本上涉及了所有的对色彩对比关系的尝试,利用色彩对比的基本原理探索了色彩关系的各种可能性。可以说,色彩的各种对比关系渗透了他的整个创作体系,他大量的作品以研究为目的,并以实验性地表达与展现的面貌示人。在他的第一个"观念艺术展"中,他提出"观念艺术与其他艺术最大区别的两大特征:肯定语言的表述性,能够描绘,甚至被叙述;能够重复制作,绝对没有独一无二的传统艺术特点"。

下面我们可以品味一下他的作品(图2.28)研究与表现的是哪种色彩对比与调和的关系。

图 2.28 梅尔·波切内尔的作品

2.5.1 明度对比

白色和黑色处于明和暗的两个极端，一般用12个从白到黑的色阶的形式来表现正常的灰色级数，其中要注意将色阶的间隔分得均匀。判断灰色的亮与暗，需要采用相对的与更亮或更暗的色调进行比较而显得或亮或暗的方式。

因为明度对比的色彩特征在视觉效果和概念上容易处于模糊地带，所以为了避免混淆，需要厘清以下几个关键点：

（1）黑与白是极端的明暗，其他色彩都有其特定的明度位置。

（2）画面明度要想丰富，既可以依靠色相本身的明度差，又可以借助黑与白的参与来调节明暗对比度。虽然在明度对比中，对比有强、中、弱的反差，但由于有了对比这个限定，如果涉及作业，肯定是以丰富、变化为追求的。

（3）明度关系的控制。

我们在设计时，习惯将明度对比以明度九宫格的形式展现，制造有针对性、目的性的明暗关系。其实，这种关系适用于所有艺术，内容与电影和摄影中的"影调"一致。明度有高、中、低的区分，关系有长、中、短的区分，简单地说，就是利用明度关系制造不同对比强度的视觉结果，根据整体色调的高、中、低来选择是要突出小面积还是弱化小面积的内容，也可以在小面积不变的前提下调整整体的明度以达到设定的目标。

图2.29 特里·温斯特的作品

图2.30 爱德华·鲁沙斯卡的作品

图2.31 詹姆森·罗森奎斯特的作品

【延展阅读】

观察以下经典作品（图2.29～图2.32），感受它们的明度对比关系与明度九宫格中的哪组对比关系更为接近。

马克·坦西

马克·坦西（Mark Tansey，1949—），美国艺术家，他的单色绘画以独特的艺术魅力为人所称道。他在绘画中引入观念因素和符号化的语言，借此来反思社会或艺术中的各种哲思现象。

从表象上来看他作品中的色彩，确实太适合放在本章介绍。譬如说，从图2.33所示的画面上，我们就可以看到他对黑白的明度对比关系的运用，也可以看到他对单一颜色的明度对比关系的运用。

图2.32 贾斯珀·约翰斯的作品

整体上而言，他对不同色相的单一色彩的明度都进行了尝试，而且如果我们深入观察，还会发现丰富的明度变化使他的作品处于既虚拟又真实的一个空间中。

马克·坦西的父母都有从事艺术史工作的家庭背景，所以他在年少时就受到艺术熏陶，养成了艺术批判和事物探究的习惯。经过学院教育后，他的作品就渐渐显露出媒介探索的风格，擅长在精致的绘画中用特殊意义的符号或文字来表现出既隐晦又发人深省的主题。他的作品多呈现黑白或有色调的单色特点，从图2.34～图2.37所示的作品中，我们能够直观地看到这种特点。他便是通过这种方式让观众聚焦于图像本身所传达的思想，将真实历史事件与某种特殊、矛盾、冲突的内容并置，形成独特的叙事方法，画面内容丰富，在布置中传递出巧妙、神秘的含义。这些看似真实的表象，却被他自己否认。他表示："在摄影、剪辑、打印技术飞速发展的今天，绘画不应将真实作为唯一的诉求，而应着力探究如何用具象绘画结合架构重组和并置冲突来呈现观念主义的养分。"

图2.33　马克·坦西的作品1

图2.34　马克·坦西的作品2

图2.35　马克·坦西的作品3

图2.36　马克·坦西的作品4

图2.37　马克·坦西的作品5

格哈德·里希特

格哈德·里希特（Gerhard Richter，1932—），曾自诩为德国的波普艺术家，可能从他其他作品与图2.38～图2.42所示这一系列作品的差异中，我们会产生"此里希特非彼里希特的错觉"。那是因为他运用了多种创作方法，使得他不同系列的作品具有强烈的个人反差。他作品呈现出的并非聚焦在追求创作本质这个问题上的独特性，而是其创作方法论的独特性。他的作品采用模糊处理的方法来区别于当时的超级写实主义，但在图像选择、色彩控制及对图像的高度尊重上又抽离于当时的波普艺术。下面这些作品就是他采用这种方法创作的作品，如果我们对这些作品进行比较观察，可以发现他并不是简单地对图片进行选择，而是在每一幅作品的明度上有一个基调的安排，我们从明暗对比这个出发点可以感受到作品明暗对比的调整选择不尽相同，变化微妙有趣。

图2.38 格哈德·里希特的作品1

图2.39 格哈德·里希特的作品2

图2.40 格哈德·里希特的作品3

图2.41 格哈德·里希特的作品4

图2.42 格哈德·里希特的作品5

图 2.43　尹亨根的作品 1

图 2.44　尹亨根的作品 2

单色画派（适合明度对比参考）

单色画派（Dansaekhwa）作为韩国现代主义典型绘画艺术种类被广泛接受，单色画派艺术家的创作理念不仅在于用单色绘画，而且有相当广泛的美学原理和内容支撑。种种关于单色画派的研究解释了单色画派与美国极简主义、日本物派的关系，其中很重要的一点源于李禹焕艺术作品带给韩国艺术界的启发，因为李禹焕艺术的想法是美国极简主义和日本物派在理论上的碰撞，汲取了来自第二次世界大战后西方产生的极简主义，而且本土特色明显，虽然借鉴了极简主义，但在表达和叙述样式上形成了明显的韩式特征。

尹亨根是单色画派的代表画家之一，在第二次世界大战后的社会困苦和充满挣扎的阴霾中，他和同一时期的李禹焕、郑相和等艺术家开始尝试用生宣纸、铅笔、墨水、煤、铁和麻袋这类低廉且易获得的材料创作，并大胆采用各种方法突破。所以，单色画派艺术家精通于赋予材料新的意义，如利用纸纤维的柔韧特征，通过将其浸泡、挤压、拉伸、拖动进行再造而使其变形，这一系列做法颇具玩味，即便采用极简主义的样式处理画面，但仍在语言、制作、媒介方面独树一帜。

如图 2.43、图 2.44 所示，尹亨根利用桑树皮制成的生宣的吸水性，以及纤维的韧性，将传统的松节油和颜料进行混合，同时结合水和墨水，形成画面。

2.5.2　色相对比

当随机拿出一个色相作为主色时，根据相对应的色彩关系选取色彩组成同类色相、对比色相或互补色相对比。色彩对人们的吸引力不是通过单一色彩完成的，它需要配合，而往往人们容易被高纯度的色彩吸引，具有一定纯度的色彩、不同类型的色相对比，既有利于人们识别同一色相差异不同程度的刺激，又有利于满足人们对色相选取的不同需求。

如果想要色相对比效果明显，那么周围的颜色与面积

反差必须势均力敌，明度越接近，对比感自然就越有增加的感觉。此外，色相对比最强烈的效果一般发生在将高纯度的色相进行组合时，这样对比效果将更加明显。

如果细化色相的关系，则根据色相对比的强弱可分为：在色相环上相距30°左右的两三种颜色为类似色色相；在色相环上90°以内的颜色为同类色色相；在色相环上90°～120°的颜色为对比色色相；在色相环上互为180°的颜色为互补色色相；全彩色对比范围包括360°色相环（包括明度、纯度、冷暖）。我们所说的色相对比，通常在类似色、同类色、对比色、互补色这些色彩关系中展开。

所有的色相对比都可以有高、中、低纯度的参与，为了将色相对比的特征效果典型化，这里所有的色彩关系都抛开明度与纯度的干扰因素，在色相环高纯度色彩的基础上展开论述。

1. 类似色色相对比

这里抛开明度与纯度弱化色彩反差的因素，针对以色相环为基础的色彩展开。类似色色相对比能保持其明确的色相倾向和色相特征的统一性，对比效果为协调、柔和、单纯。但类似色色相对比与其他色相对比关系相比，不管从色相环哪个部分的色彩取色，组合后都具有微妙、内敛、丰富的积极意义。同时，因为差距小，其所产生的相反的效果为沉闷、无力、单调。（图2.45）

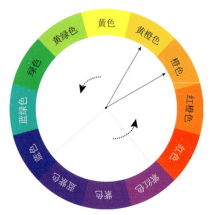

图2.45 类似色色相对比

2. 同类色色相对比

同类色取色范围要比类似色取色范围略大，同类色色相对比的色相感要比类似色色相对比的色相感略为明显、活跃一些，丰富度也自然提升一些，属于中度对比。同类色色相对比的效果为协调、和谐、温和、丰富、变化微妙，但更加清新明快、柔美秀雅，比类似色色相对比的效果更加鲜明一些。（图2.46）

3. 对比色色相对比

对比色色相对比的色相感明朗、对比强烈、色彩丰富，对比效果令人激动、兴奋，在吸引人的注意力同时不可避免地会造成视觉及精神的疲劳。对比色色相对比因为色彩的反差较大，在色彩组织上难以统一，所以容易造成倾向性不强，进而

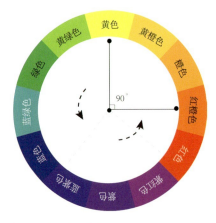

图2.46 同类色色相对比

导致杂乱和过分刺激，或无法形成鲜明的个性特征。它的视觉特征符合儿童的视觉特性，所以在与儿童相关的产品尤其玩具类产品中应用广泛。（图 2.47）

4. 互补色色相对比

从类似色色相对比到互补色色相对比，对人的视觉刺激性是递增的，尤其是将面积相等的红绿这一对互补色置放在一起时会达到刺激的最高值。通常来说，互补色的取色会存在不准确的问题，呈 180°的是互补关系，但真正称为补色的只有 3 组，每一组里面都有一个原色的原则，因此产生了红、黄、蓝三原色对应的 180°的绿、紫、橙。也许有人质疑其中的矛盾性，如黄绿与紫红是不是一对补色？它们是互补关系，但因为黄绿与紫红都属于间色，所以它们的刺激强度自然要比含有原色的 3 对互补色弱一个程度。在平时的互补色色相对比训练中，我们一般以 3 对补色为主。互补色色相对比不仅会产生不安定、焦虑、过分刺激、不协调的效果，而且会产生粗俗、原始的效果。（图 2.48）

图 2.47　对比色色相对比

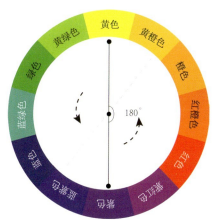

图 2.48　互补色色相对比

【延展阅读】

阿里杰罗·波提

阿里杰罗·波提（Alighiero Boetti，1940—1994），意大利艺术家，"贫穷艺术"流派中的主要代表人物之一，他的作品大多在探索两重性与多重性、秩序与混乱。"字母方块"是他最具有标志性的作品。如图2.49所示，画面上主要由字母和单词的多种结合组成，画面语言被由色彩与字母组成的线条和颜色分割重构，内含数学般的秩序结构，共16个字母，承载了数个格子的长句有序排列，给人带来严谨工整的观感。该作品的色彩选择高纯度的色相，看似每个都兼顾，而材料的特殊选择与灵感的出处也与他早期迷恋于阿富汗的刺绣文化有关，除了字母的简单变形之外，还加入了色彩所具有的独特美感。

图2.49 阿里杰罗·波提的作品

擅长运用色相对比的艺术家

青骑士派画家瓦西里·康定斯基（图2.50）、弗朗兹·马克（图2.51）和奥古斯特·迈克，他们在早期创作中几乎都运用了色相对比。太多的现代画家也在他们的画面色彩处理时运用了色相对比，譬如说，亨利·马蒂斯（图2.52）特别擅长将这种对比用于静物和人物绘画，胡安·米罗（图2.53）、费尔南多·莱热（图2.54）和巴勃罗·毕加索（图2.55）都常使用这种方式构图；还有乔治·卢奥的绘画（图2.56）、后印象派的保罗·高更（图2.57）、浪漫主义的马克·夏加尔（图2.58）、当代技法百事通保罗·克利（图2.59）、喜爱从黄到绿的同类色色相对比的意大利新达达主义运动成员恩佐·库奇（图2.60）、野兽派的安德烈·德朗（图2.61）、新表现主义的马克斯·贝克曼（图2.62）、涂鸦艺术的基斯·哈林（图2.63）、艺术头脑一直处于鲜活状态的大卫·霍克尼（图2.64）等，数不胜数。这些画家看似无关联，但艺术不分时代、不分门类，色彩使用的理论是通行的，即使色相对比的面貌也不尽相同。在此介绍这么多的艺术家，是想让大家尽可能多地了解相关知识。

图2.50 瓦斯里·康定斯基的作品

图2.51 弗朗兹·马克的作品

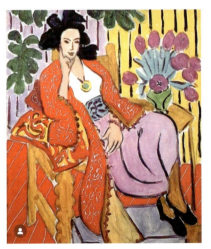

图2.52 亨利·马蒂斯的作品

图 2.53　胡安·米罗的作品

图 2.54　费尔南多·莱热的作品

图 2.55　巴勃罗·毕加索的作品

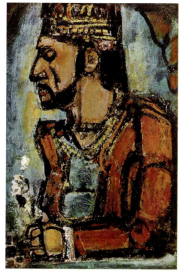
图 2.56　乔治·卢奥的作品

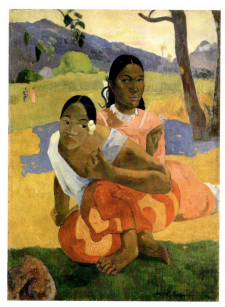
图 2.57　保罗·高更的作品

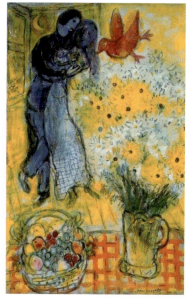
图 2.58　马克·夏加尔的作品

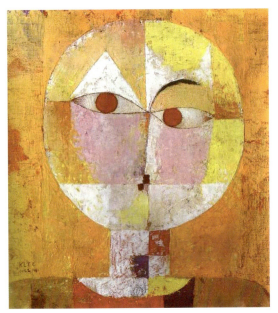
图 2.59 保罗·克利的作品

图 2.60 恩佐·库奇的作品

图 2.61 安德烈·德朗的作品

图 2.62 马克斯·贝克曼的作品

图 2.63 基斯·哈林的作品

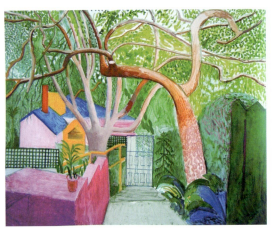
图 2.64 大卫·霍克尼的作品

068　影视动画色彩基础

野兽派

因为适合色相对比参考,所以我们将野兽派画家在此列出,同样是色相对比,但每位画家的画作会呈现不同的面貌。

欧洲几百年的传统的自然色彩概念因野兽派(Fauvism)的出现而发生了变革,野兽派的产生使人们认识到一个事实:色彩不必依附于任何自然形态及其真实性,就可以拥有属于自己的品格特征。

高纯度的色彩是野兽派画家主要的色彩运用特征,他们的颜料往往不经调和就直接从颜料管中挤出,笔法直率、粗放,题材粗犷不羁,凭直觉感受与冲动,忽略体积、对象、透视与明暗,采用更加平面化的构图、暗面与亮面的强烈对比,进行纯粹的、直接的写实表达,以释放自我情感。他们通过高纯度的色相对比关系创造强烈的画面效果,充分显示出追求情感表达的表现主义倾向,看似无序,实则有其内部自身组织与结构的原则。

野兽派的主要代表画家有亨利·马蒂斯、乔治·卢奥、亨利·夏尔·芒更、阿尔贝·马尔凯、莫里斯·德·弗拉芒克、凯斯·凡·东根、埃米尔·奥东·弗里茨、安德烈·德朗、拉乌尔·杜菲等。

2.5.3 冷暖对比

彼埃·蒙特里安的自然之树生长升华成他艺术的生命之树,同时承载了他诸多的色彩实验,这幅作品就是著名的《冷暖之树》(图2.65)。很多教材中通常将色相环上的黄、黄橙、橙、红橙、红和红紫色归为暖色,将黄绿、绿、蓝绿、蓝、蓝紫和紫色归为冷色。这种分类并非准确,有一种观点认为:从人文心理的角度出发,将代表暖阳的橙归为最暖,将代表海洋的蓝归为最冷。而彼埃·蒙特里安通过《冷暖之树》表达出的观点是:蓝绿色和红橙色是冷色、暖色的两个极端。现在看来,这两个观点都有一定的道理,但判断色相环上介于它们之间的色相是冷色还是暖色,取决于它们是与更暖的色相还是与更冷的色相的参照比对。

在下面两幅图中,紫色是相同的:呈暖色,是因为邻近的色相较冷(图2.66);呈冷色,是因为邻近的色相较暖(图2.67)。

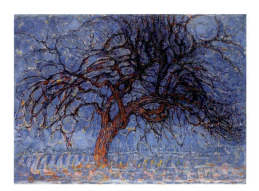
图 2.65 彼埃·蒙特里安的《冷暖之树》

图 2.66 紫色遇冷色呈暖色

图 2.67 紫色遇暖色呈冷色

冷暖色特性还可衍生出其他若干相对应的对比关系的术语，如暖的前进感与冷的后退感。我们在写生表现空间时，会经常遇到这种问题：空间靠明暗推进时无能为力，这时色彩的冷暖变化调整需要马上解决，就好像画风景中的远山，想让山推远，素描时就必须靠明暗虚实，而在色彩关系上则必须靠冷暖。图2.68所示为斯宾塞·芬奇的实验性色彩作品，其中涉及冷暖转调与色彩混合。

图2.68 斯宾塞·芬奇的实验性色彩作品

我们可以通过观察下面几幅图（图2.69～图2.72）来体会冷暖对比的运用。

2.5.4 补色对比

在前述色相对比中，已提及互补色色相对比的内容，但因为侧重点不同，故此处并非重复介绍。两种颜料调和后的结果如果是中性灰黑色，那么可以判定它们互为补色。任意指出色相环中的色彩，它的补色只有一个，在色相环上180°遥遥相对。补色的关系，顾名思义，就是要补充对方之不足，双方既互相对立，又互相需要。当它们靠近时，能促成对方最大的鲜明性；当它们调和时，抗衡的结果就是变成一种消极的中性灰黑色。

成对补色的例子有黄/紫、橙/蓝、红/绿，将这些成对的补色进行分解与替换后可以得到黄/紫（红+蓝）、橙（黄+红）/蓝、红/绿（黄+蓝）。我们会发现，每对补色中总是包含红、黄、蓝三原色，再试着将红、黄、蓝三原色混合，得到的也是灰黑色。也就是说，一种色相和它的补色相加便是光谱中所有色相的总和，对于每一个色相个体而言，光谱中所有其他色彩的总和就是这个色相的补色。

图2.69 绿、蓝绿色域的冷暖转调　　图2.70 克劳德·莫奈的英国议会大厦系列1

 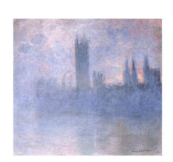

图2.71 红橙色域的冷暖转调　　图2.72 克劳德·莫奈的英国议会大厦系列2

下面是按照数值计算出的 CMYK 变化后的中间色彩数值，每一对补色数值计算后都是"准确的"互补色，如图 2.73、图 2.74 所示。这两幅图可能会打破我们的惯有印象，数值准确，方便交流沟通与输出，但创作时的色彩选取应遵循感觉上的准确，因为模拟色光与色料混合的补色关系更加准确。

人们为了判断 3 对互补色及每对互补色混合而成的灰黑色，进行了一次精确的试验，就是在混合结果中稍加白色。这次实验主要针对色料混合，如果根据各种比例对两种色彩进行混合得到的结果都不是中性灰色，那么就表明这两种色彩不是互补色。

要想让一对补色得到和谐的结果，主要采取以下补色的协调方式：面积大小的调节、互混、原色反复出现的形式的互混、彩色分割、加同一色、加无彩色。大家可以通过这些方式来利用一组补色进行创作。

模拟色光的补色互混如图 2.75 所示。

模拟色料的补色互混如图 2.76 所示。

互补色与其混合色调变换而组成的构图如图 2.77～图 2.79 所示。

图 2.73　CMYK 变化后的中间色彩数值 1

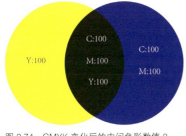
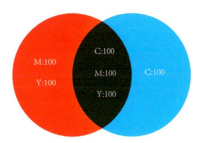
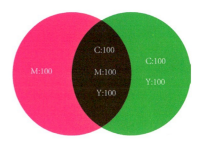

图 2.74　CMYK 变化后的中间色彩数值 2

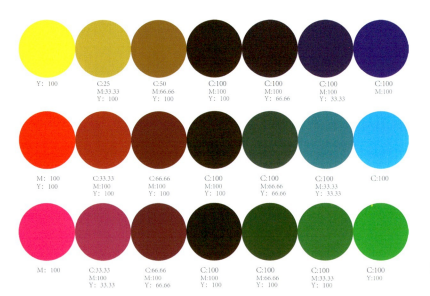

图 2.75 模拟色光的补色互混

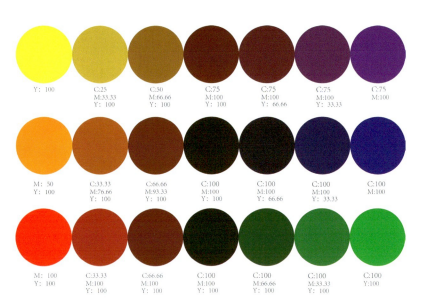

图 2.76 模拟色料的补色互混

图 2.77 互补色与其混合色调变换而组成的构图 1

图 2.78 互补色与其混合色调变换而组成的构图 2

图 2.79 互补色与其混合色调变换而组成的构图 3

【延展阅读】

后印象主义（适合色相对比和补色对比参考）

后印象主义的主要代表画家有保罗·塞尚、保罗·高更、凡·高等，他们的作品都有属于各自的辉煌。严格来说，后印象主义既非画派也非团体，只因这几位大师从印象主义的用光与用色中获得诸多启示而得名，但与印象派有着本质的区别，其存在意味着西方现代艺术流派的诞生。后印象主义留给后人的并非仅仅是视觉的盛宴、精神的光辉，它给予艺术的诸多启示迄今还在延续。他们对于光与色不再是刻板地研究与追求，更多的时候是在抒发情感，尝试运用色彩及形体的表现性。绘画的形和色在他们的作品中发挥到了极致，无论什么样的内容和题材，他们都可以用主观感受去塑造客观现象。他们的作品源于自然，是对自然的分析与观察，但在表现自然的时候，又在总结超越客观、表达情感。

图 2.80～图 2.83 所示的参考作品主要以红绿这一对补色组成画面，适合色相对比和补色对比参考，但并不能归属后印象主义。

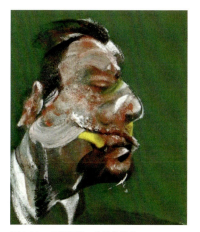

图 2.80　弗朗西斯·培根的作品

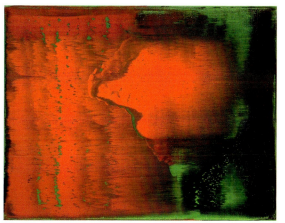

图 2.81　格哈德·里希特的作品

图 2.82　凯斯·凡·东根的作品

图 2.83　尼奥·劳赫的作品

2.5.5 色度对比

色彩纯度有高、中、低之分，如果从实际色度本身特征这个角度来看，它可以是各种色相关系的各种纯度之间的对比，但这样色度对比的特征就会减弱。

纯色可用加白、加黑、加灰、互混4种不同的方法掺淡，其呈现的结果自然也就不同。

纯色加白后，可以使其特性多少趋向冷调。红色同白色调和会产生冷色调的倾向，其特性会发生很大的改变；黄色同白色相调和会变冷；而蓝色和白色调和后，其特性的变化则基本没有。

当用黑色来掺和纯色时，有一个特例：黄色会发生很大的改变，会得到一种偏绿的色彩。用"神经质"这类字眼可以贴切地描述这类颜色，更多的只是个体感受，也可以借泰奥多尔·席里柯的"精神病人系列作品"的印象造成的感受来表达。但是，如果在视觉上利用好的话，这类颜色又会具有其他色彩不具备的美感。

当一种饱和色彩与白色和黑色或者灰色混合时，自然会有掺淡的结果。将灰色与一种高纯度色彩混合，明暗会跟随混合色彩明暗度的改变而改变。但是，在任何情况下，相对原始的高纯度色彩，都会降低一个饱和度，灰色的掺入会使色彩或多或少地变得暗淡和中性化。

要将一个色彩的纯度降低，最快的办法就是将它的互补色掺和其中。补色等量互混的结果是一种深灰，但这种灰因为色彩数量的多少而变得不确定。当它再与白、灰混合后，会出现一种很神秘的灰，就是我们经常说的高级灰。高级灰充斥在生活艺术中的各个空间，当然，其应用范围越广泛，差别就越微妙。

我们常定义的色度对比有以下3种情况：

（1）整体处于低纯度状态下的色度对比，将处于一个中、低纯度的状态，明度随之下降（图2.84）。

（2）在上述色度对比的基础上，进行小面积的明度与纯度的变化调整，其效果区别如图2.85所示。

（3）大面积低纯度、小面积高纯度的对比关系，通常称为鲜灰对比（图2.86）。

图 2.84　整体处于低纯度状态下的色度对比

图 2.85　整体处于低纯度状态下的色度对比变化调整后的效果　　　　图 2.86　鲜灰对比

【延展阅读】

下面所列的几幅作品（图 2.87～图 2.96）都处于不同的色度对比关系中。试着感受一下，同是色度对比，却因明度变化及鲜灰程度的不同而产生画面结果的反差。

图 2.87　彼埃·蒙特里安的《开花的苹果树》

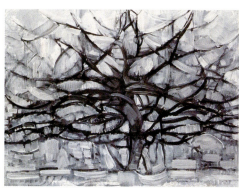
图 2.88　彼埃·蒙特里安的《灰树》

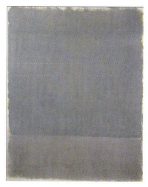
图 2.89　马克·罗斯科的作品

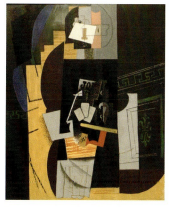
图 2.90　乔治·勃拉克的作品

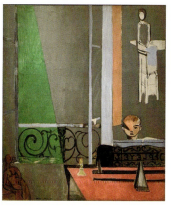
图 2.91　亨利·马蒂斯的作品

图 2.92　保罗·克利的作品

图 2.93　丽贝卡·沃德的作品 1

图 2.94　丽贝卡·沃德的作品 2

图 2.95　丽贝卡·沃德的作品 3

图 2.96　丽贝卡·沃德的作品 4

爱德华·维亚尔

爱德华·维亚尔（Edouard Vuillard，1868—1940）是法国艺术社团纳比派的代表人物，他把现实所看到的物象融入装饰概念和主观变形，不依据中心透视而使用形状大小不同的块面组成画面（图2.97、图2.98）。他能够敏锐地捕捉生活中的美，取材多来自日常的平凡场景，画面中光线复杂多变，充满朴素，格外光彩夺目。他反对学院派艺术，其作品造型单纯，颜色丰富雅致，将平面装饰性和写实结合在一起。他的很多作品都是在高级灰的色底上完成的，强调暗色中间调子在画面的调节，注重颜色对画面的装饰与协调的应用，这也是他的画面色彩呈现出色度相对较低的效果的原因之一。

图2.97 爱德华·维亚尔的作品1

埃尔·利西茨基

将埃尔·利西茨基（El Lissitzky，1890—1941）放在本节，并非偶然，是因为他作品（图2.99）的色彩符合这个环节的特征，同时里面材料的参与让作品的色彩更加丰富。他的作品极大地影响了包豪斯学院和建构主义运动的地位，在此我们有必要对他进行介绍：他是一位身兼数职的艺术家，协助导师卡西米尔·塞文洛维奇·马列维奇发展至上主义，精力充沛地玩起跨界，无论是设计还是印刷甚至是辩论，都有他活动的身影。但最引人关注的还是他的设计作品，几何图形贯穿或排列在作品中形成了奇妙的秩序，这种风格还在很大程度上影响了世界多地的设计风格，以至于他的实验作品成为20世纪图形设计的重要参考。

图2.98 爱德华·维亚尔的作品2

乔治·莫兰迪

乔治·莫兰迪（Giorgio Morandi，1890—1964）这个意大利著名的版画家、油画家给人以一种不食人间烟火的宅男的印象，他与瓶瓶罐罐及附近的风景打交道，这些平凡简单的日常中成就了他极致的形而上的美学。可能连他自己都没能想到的是，他自律严谨的色彩，现在流行于与色彩能搭上关系的任何行业。

他对每幅作品整体明度的把控，以及对色彩纯度的压抑，都是精心设计的。有的时候，就因为色相中那么一点点

图2.99 埃尔·利西茨基的作品

偏差，就会给整个画面的色彩添加有趣的亮点；也有的时候，看似寡淡的色彩，就因为那么一点点偏差拿捏得让人迷恋，便体现为我们通常所说的"修养"。

他的作品（图2.100～图2.104）带给观众最直接的感受就是一股沉静和朴素得直击心灵的情感，看似随意且放松的笔触和色彩结合，轻松自如地安排的静物层次有别，能带来平稳舒适的视觉体验。对颜色的巧妙使用也是他的作品的一大特点，他的作品大多使用偏向灰色的中间色调，几乎看不到鲜亮的颜色，通过他的巧妙安排使本身疏离且缺乏生气的颜色变得高雅舒适。这种独属于他自己的艺术语言是他在经历对立体主义的模仿、对早期文艺复兴大师作品的推崇后，进行自我探索得到的。

他曾说："那种由看得见的世界，也就是形体的世界所唤起的感觉和图像，是很难的，甚至根本无法用定义和词汇来描述。事实上，它与日常生活中所感受的完全不一样，因为那个视觉所及的世界是由形体、颜色、空间和光线所决定的……我相信，没有任何东西比我们所看到的世界更抽象、更不真实的了。"通过这句话，我们可以深入地了解到乔治·莫兰迪对于创作的看法，艺术家不只是长于探索与表现所见世界，其如何更加真实地去探索与表现的行为本身就是一件非常值得研究的事情，这也是他的作品能够凝固时间让人感他之所感的原因。

吕克·图伊曼斯

吕克·图伊曼斯（Luc Tuymans，1958—）的作品呈现给我们的是一种陈旧黯淡的冷漠虚弱的颜色，但这种淡薄的颜色和放大的局部将画面中的图像赤裸裸地衬托出来，看似笨拙却又让人难以揣测。在这种看似平静安宁的色彩及随意歪斜的构图下，却又隐藏着"无声的疤痕"，模糊而又强烈地向我们揭示着这幅画背后的真实。他并没有刻意地把历史事件用写实的手法详细地描绘在画面中，而是选择这种隐晦的方式写实，这种写实通过概括的描绘，辅以构图内容和色彩布置，可以造成紧张压迫感十足的恐怖体验。

吕克·图伊曼斯酷爱哲学，对研究否定虚无、发展与倒退之间的关系非常感兴趣，所以在他的画作中我们也能看到与之匹配的哲学精神。然而，研究绘画的吕克·图伊曼斯更加令人欣赏，为了保

图2.100　乔治·莫兰迪的静物画1

图2.101　乔治·莫兰迪的静物画2

图2.102　乔治·莫兰迪的静物画3

图2.103　乔治·莫兰迪的静物画4

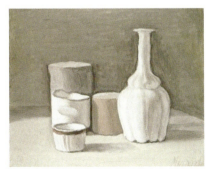

图2.104　乔治·莫兰迪的静物画5

持绘画的连贯性，他经常会在一天内完成任务，一气呵成。他拒绝在绘画过程中使用投影仪在画布上成像，倾向于参考照片直接描绘出自己的所见所感。他喜欢绘画中的不确定因素，追求短暂的随意性，用自己的手来操控时间和图像，这才是他所需要的。

尽管他那些模糊冷淡、粗糙随意的绘画（图2.105～图2.107）很难让外行的观众一见倾心，但观众无法忽视其中的精妙。粗略看去，苍白的画面没有任何宜人的愉悦和美感，色彩仿佛长时间曝晒于日光之下，因强光和岁月而褪去颜色。这些淡薄的颜色与粗糙的轮廓线看起来漫不经心，甚至构图取景也看似随意任性，但表象的迟钝使得他的作品不是平凡无奇而是变得难以捉摸。可以说，其中不乏色度对比的功劳。

尼奥·劳赫

抛开内容上的探究，尼奥·劳赫（Neo Rauch，1960—）的画作本身就是一种几乎渗透各种色彩对比关系、典型的色彩教科书。下面所选的几幅作品（图2.108～图2.110）与有彩色与无彩色对比的关系有些靠近，因为有色彩倾向，所以算作鲜灰的色度对比关系。

他的画作尺幅巨大，用色大胆，色彩在明度与灰度上的对比强烈，具有令人兴奋的冲击性和趣味性。他前期作品中的单色系后来逐渐被彩色取

图2.105 吕克·图伊曼斯的《完美的餐桌布置》

图2.106 吕克·图伊曼斯的《山谷》（局部）

图2.107 吕克·图伊曼斯的《神父》（局部）

图2.108 尼奥·劳赫的作品1

图2.109 尼奥·劳赫的作品2

图2.110 尼奥·劳赫的作品3

代，他克制地运用这些色彩意外地使画面中出现了褪色的视觉效果，显得阴郁而神秘。随后，他偶尔将更加丰富欢快的颜色融入整体沉重的色调中，产生了新的戏剧化的视觉效果。

他的画作多为超现实主义绘画风格，将日常生活中常见的景象和片段用一种无厘头的方式拼接在画布之上，宛如剪切的画报一般。我们欣赏他的画作时，仿佛置身于梦境，梦境中出现的模模糊糊、断断续续的景象被收集起来并呈现在画面之上，令人深陷其中。他的画作展现出一个天马行空的乌托邦式的宇宙空间，与我们所处的世界同时存在。在这个空间里的人物可以置身于卧室、庭院或者任何角落，也可以以各种身份出现在各种场合。更神奇之处在于，他将广告、连环画等元素结合起来，将虚假与真实的色彩进行对比，使作品产生一种历史代入感。

2.5.6 面积对比

面积对比适用于两个及以上色彩的相对色域，色域的大小与色彩的组合都可以是变量。同样，选取了几种颜色组成画面，如果当量的多与少、大与小发生变化，将会产生截然不同的效果。我们所要研究是同样的一组色彩，在色量的比例发生变化后，会有怎样的结果？醒目还是和谐？是形成了视觉的中心，还是达到了分散注意力的效果？如何更加平衡、更加突出？我们常说的"万绿丛中一点红"就是典型的补色面积对比协调的方法，通过面积对比达到了更醒目的结果。

仔细观察下面几幅作品：在埃贡·席勒的作品（图2.111）中，红的面积与造型发生了变化；彼埃·蒙德里安经典的几何绘画（图2.112）渗透了诸多设计领域，对面积的经营源于其绘画元素中的几何图形，使画面的音乐性达到最高境界；在乔治·勃拉克的作品中，小面积的红的点缀与白使得大面积的蓝绿活泼灵动（图2.113）；在亨利·马蒂斯的作品中，在那些小面积的色彩的调节下，空间意味变得更加有趣（图2.114）；

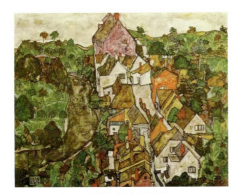

图2.111　埃贡·席勒的《克鲁默景色》

图2.112　彼埃·蒙德里安的《红黄蓝构成》

图2.113　乔治·勃拉克的作品

图2.114　亨利·马蒂斯的作品

在图2.115所示作品中，面积也可以采用剪纸剪影变形后纯平面的方式进行处理。

【延展阅读】

汤姆·韦塞尔曼

汤姆·韦塞尔曼（Tom Wesselmann, 1931—2004），美国波普艺术家，他的作品使用了红、白、蓝等色调（图2.116～图2.118）。在抽象表现主义大行其道的环境下，他另辟蹊径，树立自己的创作理念，创造了日常物品与广告插曲的拼贴画组合等形式的作品。题材并非我们把他的作品放到这里参考的原因，他作品中呈现的面积处理的表象，以及形体的几何化、平面化的分析、归纳、整理，这些通过平面化方式所处理出来的形，丰富并且拓展了人们对面积这个概念的理解，才是适合在本节列选其作品的原因。

亚历克斯·卡茨

在面对异彩纷呈的艺术世界时，亚历克斯·卡茨（Alex Katz, 1927—）反其道而行之，是因为他只倾听自己的内心，更热衷于享受对着物象画写生的直接的作画的形式。他不愿意附和当时主流风格的表现形式，摒弃了学院里的抽象表现主义风格。他所考虑的是将简化精练的几何体系展开来进行平涂性具象绘画，用这一行为向现代主义绘画的早期先锋运动——构成主义致敬。他的作品通过造型的归纳整理与提炼，通过色彩的平涂与并置，可以将画面中色域对比和光的效果很好地协调起来。

从他对人物的描绘中，我们能够感受到装饰主义的痕迹，关注细节的表现，用优美的、时尚的人物造型构图，色彩呈对比关系，虽然采用了平涂技法，但处理松动并不工细僵化，加之极致的细节与微妙的色彩搭配、呼应，缩减了叙事和情节。

图2.115 无名氏作品

图2.116 汤姆·韦塞尔曼的作品1

图2.117 汤姆·韦塞尔曼的作品2

图2.118 汤姆·韦塞尔曼的作品3

如图 2.119～图 2.121 所示，他画作的关注点并不在于绘画的题材，而是通过这些容易理解且新颖的形象及平淡的客体来转述幻想现实主义的概念。

2.5.7 同时对比

很多教材中没有将同时对比说清楚，甚至在教学的过程中，很多教师也会觉得同时对比与其他对比关系很难区分清楚。如果明确一件事——将时间意识加入，那么同时对比就容易理解了。同时对比的产生基于人的色彩观看视觉残像的特征：当我们看到任何一种特定的色彩时，都会反映出其补色，就像我们先盯着一个红色方块看，再看一块白布，白布上自然会有个绿方块的反应一样。正是基于这种现象，色彩和谐的基本原理才包含互补色的规律。补色同时产生，是作为一种感觉发生在观众的视线之中。但这种补色在现实中并不存在，无法以图像的形式展示与解释这一现象，因此这是一个复杂的感受。

因为有色彩的同时对比，所以才会发生一些现象：出现亮色与暗色并置、灰色与艳色并置、冷色与暖色并置 3 种情况时，都将使双方的反差加大；不同色相并置，都倾向于将对方推向自己的补色地位；补色并置时，由于对比作用，各自的鲜艳度将同时增加；对比产生于色彩相邻之处，同时对比的效果会随着纯度增加而增加。

对于同时对比的效果，我们可以通过提高色彩的纯度，使对比色建立补色关系或破坏补色关系，运用面积反差，改变纯度来改变明度，无彩色间隔，扩大或缩小面积对比关系等途径来抑制。注意观察图 2.122 所示的面积相同的情况下不同色相上的同一灰色的视觉变化。

图 2.119　亚历克斯·卡茨的作品 1

图 2.120　亚历克斯·卡茨的作品 2

图 2.121　亚历克斯·卡茨的作品 3

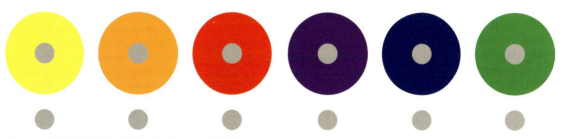

图 2.122　面积相同的情况下不同色相上的同一灰色的视觉变化

在6种纯度色彩里各放一个中性灰色，在明度上与周围色准确相符合，在眼睛看来，每个灰色都略带有其背景色相的补色。在注视某一种色彩时，最好将其余的色相遮住，并且不要把它放得距离眼睛过远。

对背景色看得时间越长，并且色彩的亮度越大，同时对比的效果就会加强。如果能从前方照亮背景，并将图片放得略低于视平线，从斜射的光线中观看整幅图片，其同时对比的效果也会加强。

图2.123所示是在橙色底上的灰色，其所使用的3种灰色不同且隐约可辨，但最后一个灰色带蓝则加强了同时对比的蓝色效果。

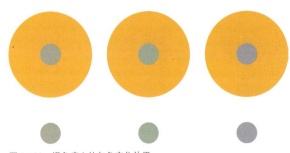

图2.123 橙色底上的灰色变化效果

【延展阅读】

索尔·勒维特

索尔·勒维特（Sol LeWitt，1928—2007）是极简艺术和概念艺术的创始人之一，他将艺术推向形而上的思考方式影响了与他同时代及之后的艺术家。他经常用抽象的几何图形加以扭曲和变形，形成强烈的视觉刺激和对空间的错觉（图2.124）。在创作过程中，即使是一个简单的概念，但他经过非凡的想象力，能使"一条直线"在自己的装置作品和画面中呈现出无尽的空间可能。他在墙上进行的大幅画作的视觉冲击直接挑战了传统绘画，如图2.125所示，通过色彩的并置关系、面积与空间引导、置身其中的观看，同一色彩会因并置参照而发生视觉异变，这也是同时对比的魅力之所在。

图2.124 索尔·勒维特的作品1

2.5.8 有彩色与无彩色对比

通常，色彩的对比与调和是通过上述7种方式进行的，有彩色与无彩色与其说是一种调和方式，不如说是一种色彩创作的方式。无彩色（黑、白、

图2.125 索尔·勒维特的作品2

图 2.126　尼奥·劳赫的作品

灰）因为缺乏强烈的色彩个性，所以在色彩结构中，最适用于调和其他色彩，能够快速地缓和与解决不协调的色彩现象。

譬如说，在黑、白与从黑到白的明度列中，对色彩与不同纯度全色相的色彩进行对比时，相较于全色相的色彩对比会出现另外一种视觉与心理特征。分量相当的时候，如果黑、白、灰与红、黄、蓝、绿、橙、紫对比，效果会显得既醒目、大方又活泼。有彩色面积较大时，效果更显活泼有生命力；无彩色灰色面积较大时，效果更显温和高雅。

以下是常见有彩色与无彩色组合关系，其中色相关系（可以是同类色、对比色、互补色）可变，无彩色与有彩色的面积关系可变。

（1）无彩色高纯度（黑、白）与全色相高纯度。

（2）无彩色中纯度、高纯度（黑、白）与全色相高纯度。

（3）无彩色低纯度与全色相高纯度。

（4）无彩色高纯度（黑、白）与全色相中纯度。

（5）无彩色中纯度、高纯度（黑、白）与全色相中纯度。

（6）无彩色低纯度与全色相中纯度。

（7）无彩色高纯度（黑、白）与全色相低纯度。

（8）无彩色中纯度、高纯度（黑、白）与全色相低纯度。

（9）无彩色低纯度与全色相低纯度。

从某种程度上来说，图 2.126 所示的这幅尼奥·劳赫的作品用的就是　种单色明度与有彩色的搭配，也利用了有彩色与无彩色对比的原理，不过并非那么绝对而已。

图 2.127　詹姆斯·罗森奎斯特的作品

【延展阅读】

詹姆斯·罗森奎斯特

詹姆斯·罗森奎斯特（James Rosenquist，1933—2017），美国波普艺术运动的主要参与者之一。他的创作源于他在标识画方面的工作背景，他经常探索广告和消费文化在艺术和社会中的作用，利用他所学到的制作商业艺术的技巧来描绘流行文化偶像和日常用品（图 2.127）。如果去搜集观赏他的其他作品，我们能够感受到他在色彩控制上的主观与画面构成上的看似无意的有意。

2.6 常用色彩术语概念辨识与区分

2.6.1 印象色彩与色彩印象

印象色彩与色彩印象是一组容易混淆的概念，很多人把它们归为一个意思，实际上印象色彩偏重物理与生理，而色彩印象偏重生理与心理。它们是两个不同的概念，与它们联系紧密的都是自然。

印象色彩指的是印象派的色彩（Impressionism），在这里我们针对的是印象派视觉的瞬间。印象派主张单以原色去表现自然的变化，追求纯粹的外光描绘，除了光与色，几乎可以忽略绘画的其他要素。分析自然及新的色彩关系是他们的初衷，他们把这种自然科学的法则和自己的艺术观点结合起来进行创作。

由于他们追求的主要目的是"光"和"色彩"的表象，所以自然的外形之美在他们的笔下已经达到顶峰，但同时不可避免地会出现一个弊端：画家对客观事物的认识停留在感觉阶段、停止在"瞬间"的印象上，在创作中只去竭力地描绘事物的瞬间印象、表现感觉的现象，而否定了事物的本质和内容。正如支持印象主义的爱弥尔·左拉所说："绘画所给予人们的是感觉，而不是思想。"所以，我们在印象派的画中所看到的是充满阳光的色块组合，充满了空气感。

色彩印象是指当我们看到色彩的时候，大脑会发生思维反应，产生一种难以直接用语言描述的感受。每个色彩反映给大脑的数据又会被年龄、性别、经验、文化程度、所处环境的变量左右。通常，色彩印象介绍的都是各种色彩的心理特征，我们可以从整体上来认识色彩印象，而研究色彩印象最好从自然界的色彩效果入手，将自然界中的典型性规律性色彩加以总结。

2.6.2 主观色彩与个性色彩

什么是主观色彩？艺术创作本身就是一种主观行为，即使对着实体风景、静物或人物素材写生，每位艺术家都有各自主观的控制欲。所以，区别于客观而呈现出来的一些共识印象中的面貌，不尊重客观地再现，在原有的基础上的强化或变异等，都是主观行为。

在现代绘画中，人物的面部可以画成绿色、蓝色、紫色，虽然人们对这些不合乎自然的色彩常常迷惑不解，但艺术家这样使用色彩的主观行为恰恰蕴含在牵涉心理与象征、视觉现象等原理的前提条件中。

> 我们每个人所画的和谐的色彩结合，都代表着个人的主观意见。这就是主观色彩。
> ——约翰内斯·伊顿（瑞士美术理论家、艺术教育家）

我们经常能看到画家、设计师或导演在自己的作品中的习惯用色，以及习惯性地对色彩关系的驾驭，但也能看到很多打破常规的用色作品，这是一种自我突破与探索。通常，我们看到一些色彩的组合，马上就会联想到某位艺术家的色彩风格，他们有的愿意在色度上处理色彩关系，有的愿意在对比关系上处理色彩关系。其实，这也体现了一个人个性化色彩选择的舒适区，就好像有人穿上不是自己喜欢的色彩的衣服时显得无所适从一样，也总有人偏爱使用一种颜色，这些都是个性色彩的选择。

2.6.3 荧光色

荧光色是一种在颜料中添加了另外一种材料而形成的复合颜色，不属于色相环中的色彩。在艺术创作中，荧光色营造的色彩结果符合当代社会的数字化发展，更多体现的是年轻、时尚、刺激、酷、冒险、叛逆这样的面貌与状态。

荧光色作为一种高度可见的颜色，经过测试可知，比传统颜料更能吸引人的注意力。荧光产生的原理是，荧光物质在紫外线区域（350～400nm）吸收辐射能，并在可见光区域重新辐射，从而增加了反射率，也就是吸收可见光区域中较小波长的入射能量，并以较大的波长辐射。当发射的光落入人眼可以看到的可见光谱范围时，发光就会形成彩色荧光视觉效果，并立即从周围环境中脱颖而出。荧光色可以追溯到20世纪40年代欧美国家的图画工艺领域，当时将荧光颜料作为着色剂广泛应用于商业。

荧光染料是能使纤维或其他材料获得色泽的有机物，主要应用于各种纤维的染色，也广泛应用于其他行业，如塑料、橡胶、油墨、皮革、食品、造纸等行业。荧光色也用于印刷防伪技术等，譬如说，很多国家的钞票、证件等需要防伪的物品都会利用特殊的油墨在紫外线下发出荧光的特点进行防伪。

【延展阅读】

<div align="center">**彼得·哈雷**</div>

提及美国的新抽象绘画，彼得·哈雷（Peter Halley，1953—）是无法忽视的存在，在各种展会上只要见到大胆而炫目的荧光色作品，人们自然就会联想到他。即便他个人总是用"概略"这个词来取代抽象，但不可否认，他仍然被归类其中。他视绘画实践和绘画理论为同一事物，在20世纪80年代早期就开始在自己的画作中使用夜光丙烯进行实践，荧光的颜色使他的画像霓虹灯一样发光。这些被大胆使用的颜色，人们长时间观看后会产生刺激过度而不适的感受。除了这些荧光的颜色，他的画作还使用一种结构化添加剂，赋予画面触觉的质感。

彼得·哈雷作品（图 2.128）表象的背后所支撑的主题往往是社会空间，其绘画语言不仅来自跨域的网络，而且除了城市结构的元素外，还取材于流行主题和与新浪潮音乐相关的社会问题，并用强化夸张的色彩附着于抽象绘画的现代主义格调之上。

2.6.4　关于颜色的辨识

因为视觉错觉的存在，人眼分辨色彩细枝末节的能力有限。但随着现代科技的发展，在现代工业生产中的颜色检测领域，为了避免因目视出现问题而造成的损失，人们采用色差仪和测色仪等进行颜色检测，这涉及印刷油墨打印、工业制造、服装纺织、家居建材等行业。

值得一提的是，在颜色检测领域，标准光源（Standard Light Sources）也发挥着重要的作用。自然光被认为是观察物体颜色最为理想的光源，但是因为时间、环境和天气等因素的限制，人们根本不可能随时随地在自然光下观察物体颜色，所以，国际照明委员会便提出并定义了标准光源。国际照明委员会认为，只有色温达到 5000K 以上、显色指数在 95% 以上的光源才能算是标准光源。人造光源可以模拟各种环境的自然光，让生产工厂或实验室等非现场也能获得与这些特定环境下的自然光基本一致的照明效果。

图 2.128　彼得·哈雷的作品

【延展阅读】

约翰内斯·伊顿

约翰内斯·伊顿（Jogannes Itten，1888—1967）是当代色彩艺术领域最伟大的艺术家之一，不仅在绘画和雕塑领域硕果累累，而且在美术理论和艺术教育方面颇有建树。1919 年，他投身于包豪斯学院的教学中，编写了许多用于包豪斯学院基础课程教学的教材，并参与了许多教学工作。他毕生从事色彩学的研究，最大的成就在于开设了现代色彩学的课程，他的论著《色彩艺术》影响了他之后多个领域的色彩教学与实践。他在包豪斯学院的色彩教学中所作的贡献辐射了世界各地的艺术院校、各大艺术机构。即使在现在看来，他当时

图 2.129　约翰内斯·伊顿的作品

进行课程教学时使用的方式仍然具有前瞻性。图2.129所示的是他对色相的想象草图，我们能看到他对色彩及教学的探索与解析心路。他鼓励学生对色彩进行从平面到立体的实验，对各种各样的色彩形式与图形样式进行探索，同时培养不同的质感纹理材料的使用意识。他还要求学生用韵律线来分析艺术品，以便更好地发掘原作品所表现的内容和蕴含的思想。

约瑟夫·阿尔伯斯

约瑟夫·阿尔伯斯（Josef Albers，1888—1976），美国艺术家、设计师，毕业于包豪斯学院，深耕于色彩领域，取得了丰硕的成果。他是欧普艺术和美国"绘画抽象后的抽象"的先驱，曾与瓦西里·康定斯基和保罗·克利等大师合作。1933年，包豪斯学院关闭后，他来到黑山学院任教，在此期间他培养了许多得意的门生，其中名声最响亮的几位当属苏珊·威尔、罗伯特·劳申伯格、赛扬·托姆布雷等。其间，他还邀请许多像威廉·德库宁这样的著名艺术家去黑山学院任教。

1950年，约瑟夫·阿尔伯斯离开黑山学院去耶鲁大学任教。在耶鲁大学，他努力扩大新兴的在当时还被称为绘画艺术的平面设计方案，他那个时期教育出的学生有理查德·安努斯科维奇、伊娃·黑塞等。他的《色彩互动学》是继约翰内斯·伊顿的《色彩艺术》之后该领域的又一部巨著，其中提出了"颜色是由内部和欺骗性的逻辑支配"这一理论。他在色彩感知项目调查色彩的心理效应和关于空间性质问题的研究中，探索了如何"看"与如何去"感知"的支撑。他的系列作品《向正方形致敬》（图2.130）完全契合他的理念与追求，当今日各种现代艺术泛滥得良莠难辨之时，他的那些正方形正安安静静地散发着端庄有力的能量、极简的结构、少而丰富的色彩，精准节制地讲述了他的核心概念。他的教学方式至今仍像他的《向正方形致敬》一样，也是精准节制、前卫可鉴的存在。

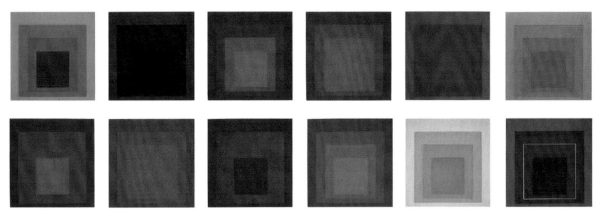

图 2.130 约瑟夫·阿尔伯斯的《向正方形致敬》

国家级一流本科专业建设点配套教材 · 动画专业系列
高等院校艺术与设计类专业"互联网+"创新规划教材

影视动画色彩基础

COLOR SCHEME IN
VIDEO AND ANIMATION

第 3 章

色彩的对比与调和的实践与训练

这个环节的作业需要回看前面介绍的色彩的对比与调和理论。从前面的章节中,我们不难发现,优秀的艺术作品的色彩规律都是有迹可循的,没有画家刻意地让自己的作品符合某一种色彩关系,但每幅作品都有其内在的规律。选择何种配色体系关系到画面的呈现效果,一幅画的色彩既与审美心理相关,又与画家的想象一致。

3.1　本作业设计机制

秉承有限中的无限思维，本课程的设计理论源于约翰内斯·伊顿的色彩学及其他相关色彩理论的补充，强调在实践中研究色彩的各种对比关系，并灵活地进行运用，引导学生感受各种对比关系的视觉效果与视觉美感。

通过色彩理论讲述并结合学生的作业实践，引导学生充分地理解色彩理论，灵活运用色彩对比与调和的规律，合理地搭配色彩，能将色彩规律应用于未来设计。

教学要求：让学生改变被动观察，在对客观静（景）物的再现过程中，按照色彩理论每个知识点的要求，严格控制使用与安排色彩，考虑画面美感。

教学重点：使学生在实践中掌握色彩的各种对比关系，并灵活地进行运用，感受各种对比关系的视觉效果与视觉美感。在运用色彩理论过程中，画面应具有相应的视觉美感，避免简单化，同时要符合色彩理论，避免自然主义。

3.2 本单元作业内容

本单元可以利用色彩的对比关系设计出多种作业效果。以下所列为学生比较容易掌控且特征和效果明显的对比方式。

明度对比：适用于单色体系色彩明度训练，应摆脱现有色彩静物固有色的束缚，合理地安排画面整体的黑、白、灰关系，同时要考虑明度变化的丰富性。

色相对比：控制高纯度色相对比，注意面积关系应同时考虑色彩面积对比。

补色对比：这里涉及补色的几种调和方式，可以采用互混或面积调整两种形式。

色度对比：控制整体色度低的纯度对比和鲜灰对比。

在整体作业过程中，可以根据色彩调和的需求适当使用黑、白、灰，也可以有一些偏差，但要不背离基本的色彩对比与调和的特征。根据作业中的色相对比与调和，可以选择任何一种对比关系，而不应固守上述 4 种固定模式。这 4 种固定模式只是一个建议，教师与学生可以根据自身需要、喜好重新选择。

3.3 素材提示与建议

建议选择内容符合自我审美认知与表现的静物，而素材没有好坏之分，没有"不好看"或"不好"的素材，只有不善于表现的画家。在这里提出如何选择素材的建议，主要是为了提高教师的教学效果与学生的表现结果，让学生专注于解决构图与色彩问题，避免涉及太多问题，同时也考虑到学生素材选择得良莠不齐的问题。所以，应先在素材上把关，再去预想画面。素材更多地局限于静物、景物，是因为相比人物来说难度较小，抛开需要解决的造型结构关系等方面的问题，可以降低解决问题的难度。如果有愿意挑战的想法，当然也是件好事，但前提是具有能轻松地驾驭这些问题的思维和能力。

一般来说，我们建议的内容原则是：内容应不受限制，也可以通过网络查找资料图片。但是，有一个问题一直摆在我们面前：抄袭与借鉴的尺度与边界。因此，为了避免这种问题，我们更倾向于自己收集素材、拍照或写生，或者由教师提供静物，由学生自己来组合与摆放。

3.3.1 素材的光线与色调建议

在通常情况下，自然光有冷暖之分，因为光线的作用主要是调节明暗对比的关系，所以光线变化的直接结果就是画面整体色调与氛围的定位变化。

在同一时间段，不同的光线、色调都是可以变化的，而在软件编辑调整下的变化会有很多结果，但具有局限性（图 3.1），所以我们可以利用冷暖进行分析。

图3.1 摄影作品丨作者：朱依凡

图 3.2 作品 | 作者：宋祉霖

图 3.3 作品 | 作者：傅卓冉

3.3.2 素材的色彩建议

我们对素材的色彩建议是，选择性地利用静物现有的色彩，重新按照目标色彩来安排组织画面。

原素材的色彩在这次课程训练中是弱化的，可以完全对素材进行去色处理，完全抛开素材固有色的束缚。但如果想象力不够，安排组织画面可在一定的秩序中进行，这时素材自身的明暗及与其相接近的色相的明暗将派上用场。在通常情况下，略微避开一些纯黑色的素材，且素材的明暗处于最丰富的状态，将其处理成黑、白单色后会给我们重新设置与组成整体画面中的色彩提供很大的参考空间。

3.3.3 素材的画面构成组织建议

首先要明确的一点是，要有面积的区分，在画面组织与构成的过程中会有很多选择，这时需要统筹考虑训练内容。

（1）单独调整。每幅画的素材都可以不同，但构成需要根据内容和效果单独考虑进行调整。

（2）单一素材。所有的色彩对比与调和的关系的作业都使用同一个素材完成，构图内容完全一致（图 3.2）。

（3）同一系列内容。素材内容统一，构图发生变化，每幅可独立成画面，但放在一起却成系列，既可以权衡几幅画在一起的疏密繁简的搭配关系，又可以考虑构图形式的相近一致。对于画面的延展，可以采用横一字排开等方式（图 3.3）。

如图 3.4～图 3.9 所示，我们审视一下这些作业涉及的构图问题，因为它们单幅可独立成画，连在一起也成系列，所以一般采取平视、画面中主要物体垂直摆放的方式，这样画面的整体性与效果会更好一些。当然，每一副独立的作业首先追求的是一种相对典型的色彩对比与调和关系的效果。

图 3.4　作品 | 作者：卞淑雅

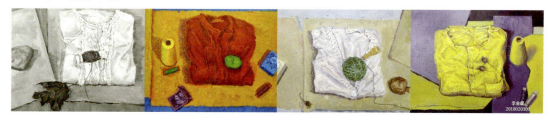

图 3.5　作品 | 作者：李金昊

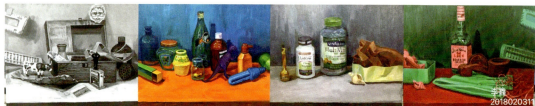

图 3.6　作品 | 作者：李鑫

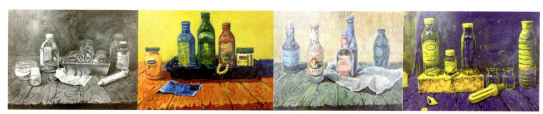

图 3.7　作品 | 作者：郜苗喆

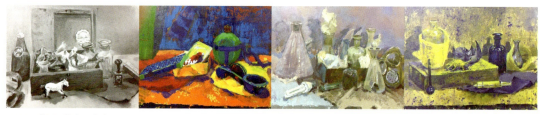

图 3.8　作品 | 作者：李浩瑄

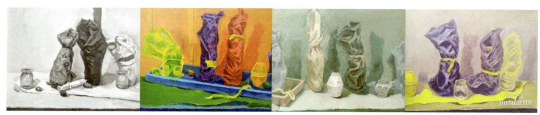

图 3.9　作品 | 作者：章自强

图 3.10 所示是同一个系列的静物，它们各自编织自己的故事，虽然可能生涩，但其中含有思考与想象的乐趣。此时，静物已变成每个人内心的小秘密，其面临的色彩问题已在规律中得以解决，而作者的本我却在表达中释放。

下面是创作这件作品的学生对上课期间教师指导的静物写生的体会。关于怎么看待静物、怎么利用静物，他提出了自己的见解："寻找静物的时候，先要挑自己最感兴趣、最动心、最容易想到的一组静物，通过观察碰撞出火花，然后动笔。你会走进画里，在脑海中天马行空；你也会走神，可能是意外的收获，也可能是独处时投身其中的乐趣。你会寻找，会形成画中的一个内在的联系。成稿之后，看有没有其他故事或者想法可以赋予画面。"下面几段文字是他当时为自己的作品所写的文字（无关外界，这是他对于自己的想象力所及之处的记录，其中部分内容属于隐私，感谢他能拿出来与大家分享。请忽略内容，关注他这种学习与创作的状态）。

（1）监狱兔暗示小天使的未来 / 小天使看到美女在面壁思过 / 穿衣服的男性 / 那个"小北鼻"被恶搞涂上了胡子和胸毛，太早熟了。

（2）三个女人围着一个肌肉男 / 两个绿色女人和肌肉男是三角恋 / 红色女人和肌肉男是真爱，但很可惜 / 肌肉男手里拿块红色石头，放不下的还是红色女人 / 左侧的绿色女人头发挨着小孩，暗示她的生育。

（3）一个女人摔下了马，聚光小灯打在了上面 / 肌肉男 / 那个女人蓬头垢面，仿佛扬手要打人 / 没有大雄的哆啦A梦要褪色。

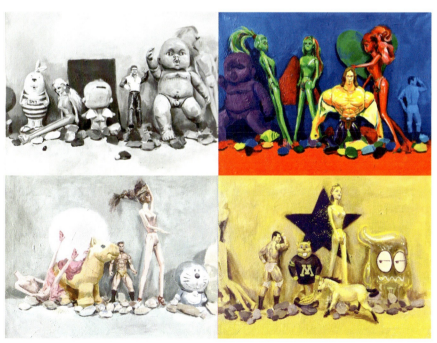

图 3.10　作品 I　作者：张秋实

（4）猛男秀肌肉（故意按我以前的一张自拍摆放）/松鼠熊/超模在走秀，星光熠熠/一匹马挡在了超模面前，海宝看到了都觉得尴尬。

图3.11所示是一位对静物有着丰富想象力的学生的作业，下面是其创作这件作品的体会。

（1）在画第一张画的时候，我的潜意识里出现一个不是很漂亮的娃娃在一个黑白色的角落里微笑。后来，我就有了组织意识，将后面三张画变成一个搏击赛事的系列。

（2）第二张画是赢家，因为"champion"是冠军，旁边的小家伙有点无语又有点羡慕，整体色调也比较热闹。

（3）第三张画是输家，那个教练对兔子说"That's all right, you can！"（没关系，你可以的！）左边的马象征着"塞翁失马，焉知非福"，右边是白种人芭比在安慰黑种人芭比。虽然画面的整体色调比较灰暗，但是里面的色彩很多。

（4）第四张画是赢家和输家坐一桌庆祝，"peace"是和平，友谊第一，比赛第二。在安排画面的时候，我考虑了视觉舒适度，每一个人（物）都放到了我希望它们该在的位置。在色彩上，我根据课堂上每幅作品的色彩对比与调和的限制要求来完成作业，其实在这过程中我有时也"不听话"，偷偷用了老师不让用的我喜欢的小桃红。

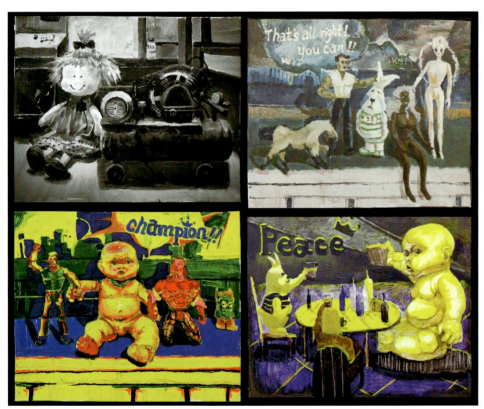

图3.11 作品 | 作者：刘湘湘

3.4 作业材料建议

可以采用丙烯（图 3.12）、水彩（图 3.13）、水粉、油画颜料作为综合绘画材料，但我们首先需要解决的是色彩问题，所以应根据个人学习与使用色彩材料的经验进行选择。

【优秀学生作业】

图 3.12　作品｜作者：石尚

图 3.13　作品｜作者：郑诗洪

国家级一流本科专业建设点配套教材·动画专业系列
高等院校艺术与设计类专业"互联网+"创新规划教材

影视动画色彩基础

COLOR SCHEME IN VIDEO
AND ANIMATION

国家级一流本科专业建设点配套教材·动画专业系列
高等院校艺术与设计类专业"互联网+"创新规划教材

第二篇

以人、景、物为素材的色彩心理的静态作业训练

国家级一流本科专业建设点配套教材 · 动画专业系列
高等院校艺术与设计类专业"互联网+"创新规划教材

影视动画色彩基础

COLOR SCHEME IN VIDEO AND ANIMATION

第 4 章

本单元涉及的色彩常识性问题

色彩被发现、被感知，需要一个看似正常不过的人与世界的融合行为，但其中的现象结构非常复杂且涉及多学科，只在这里三言两语便将生理学、心理学及历史人文范畴的色彩说得通透，非我们力所能及。在本章，我们将精简提炼出重要的信息，如有人愿意从艺术的角度结合其他领域的色彩进行深入研究，那将是一次非常有意义的探索。

4.1 色彩的生理学与心理学范畴的阐释

生理学意义上的视觉是入口,心理学意义上的感觉是结果。知觉介于生理与心理之间,是生理与心理相互作用及反应的客观存在。色彩带有强烈的主观性特征,它不应仅仅被看到,也应被感觉到。它像极了音乐,融入潜意识,既是独立记忆,又与记忆盘根错节。

4.1.1 色彩生理学与色彩心理学的辩证关系

生理学与心理学有本质上的不同,生理学是研究人体各项生理功能的学科,而心理学是社会学、自然科学、哲学的边缘学科,主要研究的是抽象的人的心理现象和心理规律。事实上,生理与心理有关联的地带,也有模糊的地带,还有互相影响和相互作用的地带。在色彩生理学与色彩心理学的研究上,很多教材将视觉的知觉归于生理学范畴,对此我们持质疑态度,因为这是视觉的生理反应引发的心理反应,而不是简单的生理现象,所以属于知觉的范畴。这就是我们所说的交集地带,这个环节没有任何有效的逻辑支撑,来将色彩生理学与色彩心理学完全严格地分开。

通感：

在日常经验里，视觉、听觉、触觉、嗅觉、味觉往往可以彼此打通或交通，眼、耳、舌、鼻、身各个官能的领域可以不分界线。颜色似乎会有温度，声音似乎会有形象，冷暖似乎会有重量，气味似乎会有锋芒。

——钱锺书

（中国现代作家、文学研究家）

联觉：

实验心理学家赤瑞特拉通过大量的实验证实：人类获取的信息83%来自视觉，11%来自听觉，这两个加起来就有94%。还有3.5%来自嗅觉，1.5%来自触觉，1%来自味觉。

4.1.2　生理和心理机制下的知觉与感觉的关系

艺术工作者作为生理学和心理学的门外汉，经常对知觉与感觉混淆不清，但并不意味着不需要进一步学习与了解。这里需要抓住其中的重要信息：知觉与感觉，它们都是感觉器官对作用于它的外界事物的反应。不同的人对同一物体的感觉是类似的，但对同一物体的知觉是有差别的，那是因为知觉受控于个人的知识和经验，而感觉是单一感觉器官活动的结果。知觉因感觉而产生，除了感觉之外，还包含思维、记忆、心理活动、行为语言等。知觉是高于感觉的感性认识阶段，即没有感觉就没有知觉。知觉和感觉属于不同的心理过程，它们各自依赖的感觉器官有所区别，知觉要比感觉复杂，感觉是对事物个别属性的反应，而知觉反映的则是事物的整体。

现在我们已经认识到，视觉的独特生理机制能使任何一个健康的人分辨出成千上万的细微之处，但只有我们对感性世界进行区分的知觉概念，才经历着一个从简单到复杂的发展过程。

——《普通心理学》中"感知觉的概念"

（张履祥、葛明贵主编，安徽大学出版社，2002）

4.2 生理学范畴的色彩

视觉平衡系统产生的生理现象,决定了在观看的过程中会有一些色彩现象的发生。从生理的角度来分析,人一出生就能区分不同亮度的光,因为正常的视网膜上分布着3类视锥细胞,含有不同的感光色素,分别对红、绿、蓝三色最为敏感。这3种视锥细胞所产生的色觉冲动,由3种不同的视觉纤维分别沿视觉神经传到视觉中枢,最后在视皮层的综合下,形成相应的色觉。由于不同波长的光波刺激,分别引起3种感光色素进行不同比例的分解,因此人能分辨出各种不同的颜色。

视觉的生理机制的前提是人眼的功能,关于视网膜的成像机制、瞳孔的变化这些生理学的常识在此不做介绍,这里要解释的就是正常的视觉是我们所要论述拆解的色彩存在的前提。我们没有必要浪费口舌在此复制现成的研究成果,也没有必要浪费更多精力去研究色彩现象在生理与心理上的归属问题。

4.2.1 视觉的适应性特征

人眼在环境光线变化的时候会自动调节视觉,这种视觉生理上适应的能力即为视觉适应,其主要是明适应、暗适应与色适应。

明适应与暗适应反映的是在相反光照条件下的视网膜的生理机制,常见的就是人从正常光照的环境进入一个黑屋子,以及从一个昏暗的房间突然看到光亮的室外。

明适应是人眼的视网膜对光的刺激从弱到强的敏感程度降低的结果,而暗适应是人眼的视网膜对光的刺激从强到弱的敏感程度升高的结果。

色适应属于视觉系统的自我调节过程,由于视觉的这种调节功能,在色温不同的光照之下,人眼可以进行一些补偿。当人眼长时间受到某一种色彩的刺激时,会使眼睛对该颜色刺激的敏感性下降,而对其补色的敏感性提高,常见的就是人戴有色眼镜时所表现出来的适应性。这种生理机制经常用在影视作品上,其中又有一个由生理机制引发的色疲劳现象,常被导演用来在心理感受上做文章。所以,他们大多遵循了谢尔盖·爱森斯坦所说"色彩设计应该有节奏,色彩的停顿可以保藏色彩的力量"的原则。

4.2.2 视觉的组织性特征

在感觉资料转化为心理性的知觉经验的过程中,显然经过了一番对这些资料的选择处理过程。在心理学中,一般称这种由感觉转化到知觉的选择处理过程为知觉组织(Perceptual Organization)。这种主观的选择处理过程不是紊乱的,而是系统的、有组织性的、合于逻辑的。心理学的格式塔理论(Gestalt Theory)认为,知觉的组织法则主要有以下4种。

图 4.1　相似法则

图 4.2　接近法则

图 4.3　闭合法则

1. 相似法则（Law of Similarity）

相似法则是指按刺激物相似特征组成知觉经验的心理倾向，当有多种刺激物同时存在知觉场中时，各刺激物之间在某方面的特征（如大小、形状、颜色等）如有相似之处，知觉上会倾向将其归于一类。例如，图 4.1 很明显地被看作由圆点组成的大方阵当中另有一个由空心圆点组成的方阵。

2. 接近法则（Law of Proximity）

接近法则是指当知觉场中刺激物的特征并非十分明显甚至找不出足以辨别的特征时，我们常根据以往经验主观地寻找刺激物之间的关系，借以增加其特征，从而获得有意义的或合于逻辑的知觉经验。例如，图 4.2 左右两图中圆点的距离不同，但我们的视觉会自动地重新组织它们。

3. 闭合法则（Law of Closure）

闭合法则是指当不能确定知觉场中刺激物之间的关系，即便刺激物表面看来虽各有其可供辨别的特征，但观察者常运用自己的经验主动地为之补充（或减少）刺激物之间的关系，从而增加它们的特征，以便有助于获得有意义的或合于逻辑的知觉经验。例如，我们会自觉地把图 4.3 中打破圆的线看成正方形。

4. 连续法则（Law of Continuity）

知觉上的连续法则早已广泛应用于绘画艺术、建筑艺术及服装设计领域。图 4.4、图 4.5 中的圆点的涡状排列不被圆点干扰，以及曲线不被横线破坏，就是知觉上的连续法则。其所指的"连续"，是指心理上的连续，而未必指事实上的连续。以实物形象上的不连续使观察者产生心理上的连续知觉，从而形成更多的线条或色彩的变化，借以增加美的表达。听觉知觉也会有连续的心理组织倾向。例如，多人合唱或合奏多种乐器时，如果是具有音乐修养的人，便不会把不同声音混而为一，而是分辨出每一种声音的前后连续性。

4.2.3 视觉知觉的恒常性特征

一个外部的物体对人眼的距离、方位、角度、照明光线发生变化时，其在视网膜的成像也有相应的变化，然而人对这个物体的视觉知觉，即看到和感受到的保持不变，称为恒常性特征。恒常包括大小形状恒常、色彩恒常等，但恒常遭到破坏的时候，一般都会在刺激图形相对视网膜朝向与刺激图形相对周围环境方位发生变化。

色彩与形状互有区别，它们作为一种知觉媒介是可以相互比较的。色彩与形状的辨识都是从简单到复杂的渐进的模式，配以形状信息，色彩的辨识会更容易。

对于呈现在我们眼前的图片内容，它是色彩还是形状，我们的第一反应是由特定条件决定的。从辨识度层面来比较色彩与形状，形状更好分辨，因为形状在质地方面有更多的区别，因为形状本身清晰的特征更容易抗拒环境的变化。

印象派画家对于色彩辨识的体会使感受有了科学性：颜色是相对的，当光线发生改变，颜色自然也会随之变化。色彩的出现肯定要配合形状，色彩与形状不仅仅是视觉、知觉的话题，在色彩心理部分也另有附加解释。

1. 大小形状恒常

我们可以对比一下图4.6和图4.7，来感受视觉恒常的保持与变化。

对于图4.8中黑色的三角形、正方形、圆，大家会有形的视觉结果，而不去用黑色来描述。

2. 色彩恒常的实验

在一次著名的色彩恒常的实验中，一只鸡通过训练后只啄食白色的谷粒，如果谷粒沾上其他颜色，就不会被鸡啄食。假如白色的谷粒被强烈的蓝光照射，鸡会照啄不误。色彩恒常还因为下述生理学事实而得到加强：视网膜会逐渐适应某种亮度。当人眼对着一个极亮的区域观看时，它对亮光的敏感度会降低；当某一特殊色彩主导了视域时，不同的色彩接收器也会

图4.4 连续法则1

图4.5 连续法则2

图4.6 视觉恒常的保持与变化1

图4.7 视觉恒常的保持与变化2

图4.8 以形而非颜色来描述

逐渐适应它；同样，当眼睛经常遭遇绿色光时，就会减少对绿色的反应度。

补偿机制会导致一种削平反应：减少落到事物上的彩色光线效果。依据同样的机制，我们会对彩色光本身做出错误的知觉。这种适应效应，会使我们将一种主导性色彩知觉转变为一般性的色彩；或者说，把这种主导性色彩转变为洁净的"无色"，视域内的其他色彩也会随之转换。在适应了红色光照后，我们仍会将灰色的表面看成灰色，前提是它的亮度与视域内的主导亮度相等。如果灰色表面更亮，它就会被看成红色；如果灰色表面更暗，它就会被看成绿色。

《像艺术家一样思考III: 贝蒂的色彩》（贝蒂·爱德华，北方文艺出版社，2008）中提到，色彩恒常足以影响我们的感知，造成这种恒常性的原因在于效率。每当光线、距离或位置改变物体的外观或大小时，我们的大脑不愿意为此"多费心思"：我们看到的橙子就是橙色，即使它罩在蓝光中。大多数时候，我们看到的是我们根据经验而预期会看到的。要穿透这种心态，打破恒常性，就需要新的"看法"。

4.2.4 视觉的错觉（Illusion）与幻觉（Hallucination）

外部环境中的刺激物引起内在知觉反应，形成一个人的知觉经验，但若凭借知觉经验对其主观性进行解释时，则会产生失真甚至可能是错误的问题。对于这种想象，一般称之为错觉。

错觉现象具有普遍性，它渗透在我们所有人的日常生活中，而由我们的五觉（视、听、味、嗅、触觉）所构建成的知觉经验，无法避免产生错觉的现象。最常见的就是我们的移动错觉，譬如说，当火车还没有开动之前，我们常因邻近火车的移动而误以为自己所乘坐的火车在前进或后退。

关于错觉，我们应该有以下认识：

错觉，即使知道它是错觉，它也不会改变，因为它的产生跟观念无关，是知觉的问题；错觉，不是在视网膜上发生的，也不是由视觉器官的活动引起的。历史上著名的错觉理论有横竖错觉（Horizontal-vertical Illusion）、德勃夫错觉（Delboeuf Illusion）、海林错觉（Hering Illusion）、楼梯错觉（Staircase Illusion）、编索错觉（Twisted Cord Illusion）、桑德错觉（Sander Illusion）等，关于这些理论具体的论证与内容在字面上很难理解，需要进一步查阅资料，并基于常见的在位置、大小、长短、空间等方面发生的视觉错觉进行分析与总结。

幻觉与错觉是两种不同的生理与心理现象。幻觉肯定是虚幻的，即便它具有与真实知觉类似的特点，重点却在于没有真实的外界客观事物的直接刺激，所发生的感知也是不真实的。正常人的梦境属于幻觉，但在半梦半醒的恍惚中，也会发生幻觉。我们经常会碰到的似曾相识的瞬间，或者说恍如隔世的感觉，都是幻觉在起作用。幻觉也是心理异常的重要征象，当处于催眠状态、精神疾病或药物干扰等情况下，我们的腺体分泌的

数值会发生激变，有的地方过于兴奋，有的地方又过于沉寂。在这种特殊的情况与状态下，往往会产生强烈的情绪体验，并伴有生动的想象、回忆，或者期待的心情，紧张的情绪，这些都可能是出现的幻觉。

（根据网络资料综合、整理）

4.2.5　色彩的错觉

错觉会对人产生趣味性的吸引力，无论是在绘画中还是在设计中，巧妙地利用错觉都会产生意料之外的美。下面将相关的重点理论罗列出来讲解，因为错觉在现实中的意义在于，它具有很强的实践必要性。譬如说，安迪·沃霍尔（Andy Warhol，1928—1987）的《玛丽莲·梦露》（图4.9），每一幅单独拿出来，都是很好的色相对比，同时产生错觉的例证。

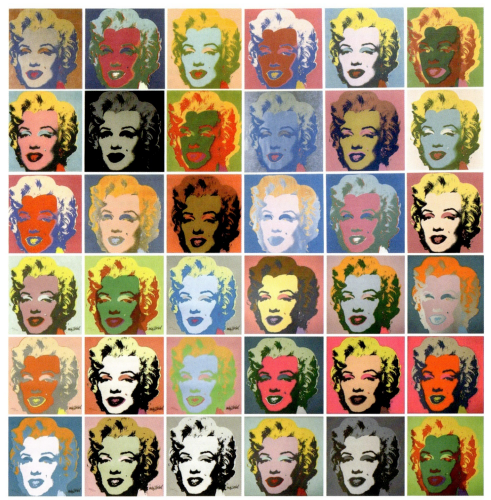

图4.9　安迪·沃霍尔的《玛丽莲·梦露》

关于安迪·沃霍尔，我们无法三言两语介绍清楚，他是波普艺术的倡导者和领袖，也是对波普艺术影响最大的艺术家。他对于材料的尝试，可能比较大胆且不循规蹈矩。他还是电影制片人、作家、摇滚乐作曲者、出版商，是纽约社交界、艺术界大红大紫的明星式艺术家。在色彩的诸多环节，我们都可以拿他的作品对相关理论进行辅助解释。

1. 色彩错觉产生的原因——视觉残像（After-image）

视觉残像源于视觉的补偿机制，从生理学角度来讲，视觉余像和视觉后像是在人眼接受连续注视的刺激后，神经兴奋所留下的痕迹。在正常情况下，人眼经过强光刺激后，即便外界物体的视觉刺激作用已经停止，但由于神经的兴奋，由视网膜的化学机制产生的残像结果使人眼视网膜上的影像感觉不会马上消失，这种影像残留就是视觉残像。

在大多数情况下，当影像来源被移开后，人眼中仍存留它的形象，但此影像非彼影像，新影像的色彩是原影像色环上的补色或对比色。简而言之，当人眼从长时间注视的红色上移开时，眼前会呈现"绿色"的虚幻现象，视觉上达到了平衡。

通常，视觉残像会以正后像与负后像的情况出现：

（1）正后像。如果你在黑暗的环境中直视一个灯光亮点，闭上眼睛，再次睁开，直视另一暗处就会出现刚才灯光亮点的影像，这种叫正后像。灯光是闪动的，具有 100 次/秒的频率，但由于人眼的正后像作用，我们并没有观察出来。我们能在银幕上看到连贯的物体的运动，正是电影利用了视觉残像的正后像原理。

（2）负后像。负后像的反应与正后像相反，还是上述情景，当出现黑色灯的形状时，就是负后像。引起正后像的时间线是神经在尚未完成工作时的时间。负后像产生的原因是神经疲劳过度。

视觉残像广泛运用于生活中的很多地方，对影视动画与视觉传播设计领域意义重大。我们有幸能够欣赏电影与动画艺术，正得益于视觉残像的作用，它使我们能在不间断移动的刺激中看清隐藏于其后的形象，即实现形象的非同一时间点的完整拼接。这正是电视成像的根本原理，而在电影动画的设计制作中，更是将这一原理应用到了极致。

2. 视觉残像的类型

（1）补色残像。由于视觉的暂留效应，一般会产生看到一个颜色后补色的效果的反显现象。这是为了降低人眼长时间看一种颜色而产生的疲劳，视神经会产生保护机制，通过诱发相应的补色来进行自我视觉调节。简而言之，就是将两种颜色混合一下，可以看到黑色系的颜色，那这两种颜色就互为补色。

譬如说，医院的手术病房大量使用绿色，这不仅因为绿色是中性的温和之色，而且是因为研究色彩的人发现了补色残像的缘由：根据视觉色彩互补平衡的原理，绿能减轻外科医生因手术中长时间受到鲜红血液的刺激引起的视觉疲劳，避免发生视觉残像而对手术操作产生影响。

视觉残像是一个值得注意的生理上的事实，在任何特定的色彩观看后，视力如达到平衡，

则必然会有相应的补色，即便补色没有实际出现，视力还会补偿性地产生补色。

（2）同时对比。在色彩协调对比环节中的同时对比，利用的就是视觉残像这个方面的特质。同时对比是指人眼的视错现象发生在同一空间和时间内所观察与感受到的色彩，而产生的延时反应。在同时对比时，色彩会因为距离相邻而发生改变，强烈的对比甚至会向对应的方面转换而失去本身的属性。因此，在视觉设计中，我们可以利用色觉之间发生的相互干扰而造成的特殊视觉色彩效果，来营造出新的色彩效果和活力。在通常情况下，色彩的色相、冷暖、明度、纯度4个要素反差越强烈，视错效果就越显著。

（3）连续对比。连续对比与同时对比唯一的差异就是观看与反应的时间延时更长一些，我们也可以将其归到同时对比的分支。因为视觉残像的作用，单独所见的色彩与在有参照的色彩的状态下是不一样的。经过短时间对某一色彩图形的注视，再将视线移至无彩色系背景时，出现的图形将是明度关系大体相仿的补色色相。当视线移至有色彩的背景时，残像色就与背景色混色。当我们进行配色设计时，就应当考虑这一视觉效果，并做出相应的处理。而在实际中，我们没有必要去查证，因为用眼睛直接判断足以应对。

视觉阈限（Visual Threshold）是指视觉感受能力的范围，有上限与下限之分：能引起视觉感觉的最小刺激强度属下限，表示的是视觉的绝对感受性；能够忍受的视觉刺激的最大强度属上限，它和下限之间的刺激都是可以引起视觉感受的范围。每个人的视觉阈限不同，感受性越高，觉察到的视觉刺激强度就越小。视觉阈限使我们无法分辨差异过小、速度过快的色彩，这样就会出现一个自动的调和结果。

3. 色彩错觉的类型

（1）色彩的冷暖感。

这里介绍一个容易发生歧义的小知识——色温与色调的冷暖关系：色温越低，颜色越红，称为暖色；色温越高，颜色白里偏蓝，称为冷色调。这是个有趣的现象，曾有人做过这样的实验：同样温度的房间，一个蓝色一个橙色，蓝色房间里的人与橙色房间里的人相比，对温度的主观感受可相差3～4℃。

色彩的冷暖受制于个人的生理、心理和知识经验等方面的因素，属于相对感性的问题。色彩的冷暖相互联系，互为衬托。在通常情况下，物体受光面是暖光色时，背光部分呈现出相对冷的倾向；反之，冷色光的受光面对应的是相对暖的暗部。在绘画表现的时候，通过冷暖的互相映衬和对比，可以体现物体的色彩关系，更能完善物体的体感、空间感。

对颜色的冷暖感觉的判断，使人们的自然联想与生活实践逐渐变得丰富，并接近科学。譬如说，红、橙、黄常使人联想起带给人温暖的太阳、燃烧的火焰和流动的血液这些有温度的实感，故称为"暖色"；蓝色使人的联想更为广泛，如蓝天、大海、冰雪的阴影这些低温的实感，故称为"冷色"。色彩的冷暖是相对的，通常在理论中，橙色被认定为色相环中最暖色，而蓝色被认定为最冷色。色相环上距离这两个颜色略远的颜色给人的感觉是相对不冷不暖的中性特质。

在同类色彩中,也是根据距离这两个相对极端的冷暖色的远近来判断它们的相对冷暖。

除色相本身会造成色彩的冷暖感之外,明度变化也会使色性发生变化,如绿、紫、蓝在明度高时倾向于冷色,在明度低时倾向于暖色。整体而言,无彩色系属于冷色,黑与白相对偏暖。

(2)色彩胀缩感。

物理学的研究表明,暖色光波长长,冷色光波长短。生理学的研究则表明,由于各种不同波长的光,通过眼晶状体时聚焦点位置不同,所以直接影响视网膜上影像的清晰度。波长长的暖色光的成像往往在视网膜后,故有扩张与迫近感;而波长短的冷色光的成像往往在视网膜前,故有收缩与远逝感。

色彩的膨胀与收缩感,与色彩的波长与明度相关。大小等同的两个图形,黄色要比蓝色看上去大些。譬如说,在书籍装帧设计时,因为黑色的收缩性,字体过小就显得太单薄,故通常白底上的黑字需要设计大些;反之,白字就要比黑字小些,或笔画细些,以提高辨识度。

开展各种色彩计划时,尤其是平面中的色彩设计,要考虑色彩膨胀和收缩的规律并对选用的色彩进行调整,只有这样各种色块在视觉上才能达到一致。据说法国国旗的红、白、蓝三色条纹宽度在实际计量时完全相等,但升到空中时给人的视觉感受却不相等,后来色彩学家对三色条纹宽度的比例调整后才使人感到相等,这其中就关乎色彩的膨胀感和收缩感。

(3)色彩进退感。

生理学上对人眼的晶状体进行调节研究后,发现了人眼对于距离变化的灵敏特性。但因人眼对于长波微小的差异调节有限,造成了冷色与暖色的成像位置不同,所以会产生暖色向前进、冷色向后退的感觉。

懂得运用色彩的人,善于把握视觉上的前进与后退、膨胀与收缩的感觉,以及色彩处于空间时,近鲜远灰、近暖远冷这些优势(图4.10)。我们在处理色彩关系时,为了使近处景物突出些,可用暖色;为了使景物背景退远些,可用冷色;用后退色、浅蓝色调,可使狭小的空间显得宽敞些。

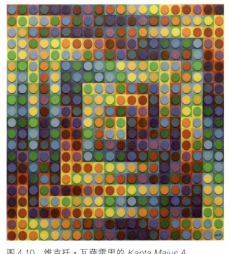

图4.10 维克托·瓦萨雷里的 *Kanta Majus A*

4.3 心理学范畴的色彩

提起心理学，我们首先想到的人物就是西格蒙德·弗洛伊德（Sigmund Freud, 1856—1939）与卡尔·古斯塔夫·荣格（Carl Gustav Jung, 1875—1961）。每位心理学家对色彩心理进行调研与诠释的方向各具特色，譬如说，荣格最感兴趣的是颜色的属性和意义，以及艺术作为心理治疗工具的潜力，他对不同的色彩进行分析与理解侧重于象征的角度。

4.3.1 色彩的感觉

色彩的冷暖感、胀缩感、进退感与色彩的视觉错觉都属于色彩的感觉，可能使人误解我们所讲的知识点重复。除此之外，色彩的感觉还有冷色调与暖色调、兴奋与冷静、轻与重、强与弱、柔和与坚硬、华丽与朴素、阴郁与明朗、易视性与诱目性、前进与后退等。上一节以生理现象为主，而这一节转向心理现象，将列举大量具有典型特征的大师作品，从中我们可以直观感受一下色彩。

1. 冷色调与暖色调

看到色彩时，人人都会产生一种直接的感受。就两个极端的色相而言，红色使人产生温暖的感觉，蓝色使人产生寒冷的感觉，这是由于"肌肉的力量和血液的循环受不同色彩的可见光波长的照射而产生不同的反应"。

譬如说，巴勃罗·毕加索在"蓝色时期"（图4.11）基本都以冷色调来统治画面，但绝非一意孤行的冷，其中也用相对暖的黄、橙来调节画面。而凡·高笔下的那些金黄色的向日葵（图4.12），画面整体上都呈现金黄色调，但具体到花瓶的颜色、背景的颜色，又会有所不同。艺术的表现，就像这样不断地变得丰富起来。

2. 兴奋与冷静

在构图和画面处理上存在动静关系，相较于平行与垂直，倾斜会使人兴奋。在人对色彩感知的生理机能上，暖

图 4.11　巴勃罗·毕加索的《盲人的早餐》

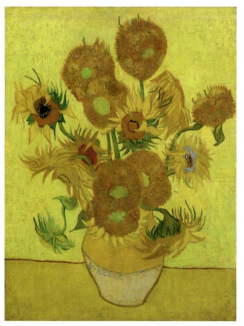

图 4.12　凡·高的《向日葵》

图 4.13　莫利斯·德·弗拉芒克的《塞纳河上的拖轮》

图 4.14　保罗·德尔沃的《美人鱼村》

图 4.15　乔治·格罗兹的作品

图 4.16　勒内·马格利特的《刺客的威胁》

色系更易引起心理的亢奋，属兴奋色。相较其他暖色，朱红更具兴奋效果。除此之外，明度、纯度高的颜色也具有煽动性。冷色系具有令人沉静、消极的压抑心理亢奋的机能，属冷静色。蓝色最具有沉静作用。除此之外，明度、纯度较低的颜色同样也有冷静倾向，具有镇静作用。譬如说，通过对比莫利斯·德·弗拉芒克（图 4.13）与保罗·德尔沃（图 4.14）、乔治·格罗兹（图 4.15）与勒内·马格利特（图 4.16）的画作，我们可以清晰地感到：前两者的画作充满不安与躁动，浓烈饱满的暖色起到了"热场"的作用，其中也不乏情绪的配合；后两者的画作则冷静克制得多，冷灰色给发热的头脑又降了降温。

3. 轻与重

颜色是有重量感的，具体体现在：纯度高的颜色较重，中纯度颜色最轻；明度高的色彩与明度低的色彩相比较轻，暖色系与冷色系相比较重。这里我们罗列出马克·罗斯科（图 4.17）和查尔斯·阿诺尔迪（图 4.18）的作品，他们的作品单纯朴素，可以帮助我们比较不同位置色块的轻重，感受到那些色块在浮浮沉沉。

4. 强与弱

色彩对人的刺激程度有强弱之分，与色彩的纯度关联更为紧密。强色的饱和度高，弱色的饱和度低。譬如说，乔治·莫兰迪的作品（图 4.19）在色彩使用上的明度反差与色相的纯度反差，就存在强与弱的关系。

又如，美国现代艺术先锋人物乔治亚·欧姬芙的两组画作（图 4.20）将抽象表现与写实结合起来，用精心调配的或明艳或苍白的颜色，描绘了一种既敏感又神秘的地带。

5. 柔和与坚硬

色彩能使人产生质感上的柔软与坚硬，其心理感受与色彩的明度和纯度关联较多。柔和色的明度高而

图 4.17　马克·罗斯科的作品

图 4.18　查尔斯·阿诺尔迪的作品

图 4.19　乔治·莫兰迪的静物画

图 4.20　乔治亚·欧姬芙的《火星人》(左)、《带布玫瑰的牛骷髅》(右)

纯度低；坚硬色的明度低而纯度高；灰色系柔软，白色和黑色坚硬；暖色柔软，冷色坚硬。譬如说，凡·高的这幅作品（图4.21）整体是一个用笔塑造的柔软的造型，我们既能感受到橄榄树的郁郁葱葱，又能感受到土地的松软；爱德华·霍普的这幅作品（图4.22），室内的暖光与窗户外墙的造型色彩形成了强烈的反差。

又如，罗伯特·高吉的静物和风景将纯度从两极拉近，弱化了形象，仿佛被镀上了一层柔软的光（图4.23）；而格罗美尔果断地大面积使用黑色，加上干脆硬朗的线条，画风强悍，极具冲击力（图4.24）。

6. 华丽与朴素

华丽色的纯度高、明度高，朴素色的纯度低、明度低。华丽色必然是鲜艳、饱和的，色调整体处于活泼强烈的气氛；朴素色则比较浊而钝漠，色调沉闷、柔弱。譬如说，华丽是古斯塔夫·克里姆特色彩的一个重要的特征，金色使得画面足以显得富丽堂皇，其他暖色的搭配加强化了这一特征（图4.25）；而克里斯多夫·汉隆刻画的人物，明度和纯度都降至中低，画面低调静谧，充满故事（图4.26）。

图4.21 橄榄树系列之一

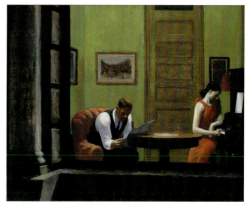

图4.22 爱德华·霍普的《纽约房间》

图4.23 罗伯特·高吉的作品

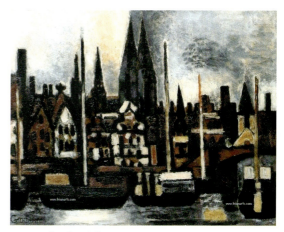

图4.24 格罗美尔的作品

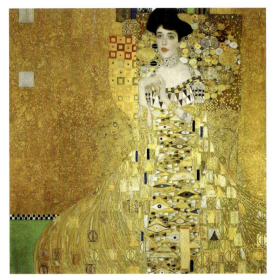

图 4.25　古斯塔夫·克里姆特的《鲍尔夫人肖像一号》

图 4.26　克里斯多夫·汉隆的作品

7. 阴郁与明朗

明度低、纯度低的色系倾向阴郁，明度高、纯度高的色系则成就了明朗的色彩系统。如果有 10 张让·卢斯汀的画作（图 4.27），那就足以铺出一条让人小心翼翼的走廊。当你把目光从让·卢斯汀那些大面积暗色背影中走出的悲伤阴郁的人物身上转向弗里达·卡罗的画作（图 4.28）时，又仿佛推开了一扇窗，看见另一种跌宕复杂又色彩波澜的传奇人生。从这些令人震撼的艺术作品中，我们可以得知的是，他们毫无疑问都

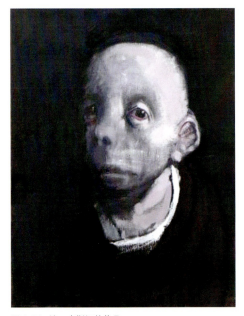

图 4.27　让·卢斯汀的作品

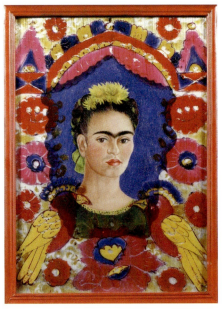

图 4.28　弗里达·卡罗的《自画像》

图 4.29　保罗·塞尚的作品

图 4.30　马琳·杜马斯的《老师》

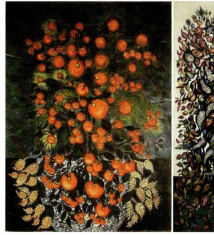

图 4.31　萨贺芬·路易斯的《无题》(左)、《花卉和水果》(右)

是用色彩渲染情绪的天才。

8. 易视性与诱目性

色彩的明度关系、纯度的鲜灰关系、色相的对比关系会限制易视性,而色彩的易视性往往用于突出重点。色彩的诱目性也是从色彩的视觉吸引上引发了人的心理关注。譬如说,置于保罗·塞尚蓝绿环境中的红橙水果(图 4.29),马琳·杜马斯画作中的暗黑背景与红、橙、蓝的面孔(图 4.30),都利用色相与面积双重的强烈对比关系来体现易视性与诱目性的效果。又如,从未接受过正规的艺术训练的稚拙派(又称素朴派)艺术家萨贺芬·路易斯,擅长用浓郁而鲜艳的色彩来创作,她笔下的花和叶片似乎具有顽强的生命力,似眼睛、火团……同时,画面又有着一股神秘而诡异的朦胧色彩(图 4.31)。

在这里,我们问一个简单的问题,大家看到这些画的时候,哪一部分先一步映入眼帘?试着用色彩关系来解释,这些艺术家是怎样做到的。

9. 前进与后退

两个不同的色彩并置后,将其在特定骨格中反复时,会产生凸出与凹陷的感觉。除此之外,我们也能看到很多产生运动感的色彩,它们也是通过这种方式产生的。凸出的色彩称为膨胀色或前进色,凹陷的色彩称为收缩色或后退色。这种视觉错觉,是欧普艺术家热衷使用的视幻效果。譬如说,约瑟夫·斯特拉的正方形的等距(图 4.32)与唐·萨格斯的圆形的不等距(图 4.33),就是利用色彩错觉的色彩实践,从中我们能看到里面的方框与圆圈的前进与后退。

4.3.2 色彩的心理

坐落于英国伦敦的菲里埃大桥（图4.34）之所以闻名于世，并非因为大桥本身雄伟壮观，而是因为每年从上面跳桥自杀的人数多得惊人。曾几何时，它被人称为"自杀大桥"。

由于每年从菲里埃大桥跳下来自杀的人数不断增加，伦敦议会敦促皇家科学院的相关人员查找原因，后来一名叫普里森的医学专家提出人们自杀的原因有可能与大桥的黑色颜色有关。但在当时，大家都认为这种分析非常"荒谬"，他的提议不仅没有被采用，反而还让自己成为笑柄。无计可施后，英国政府试着将桥身换成蓝色，结果发现跳桥自杀的人数当年就减少了56.4%。这一事件让普里森声名大振，也让人们意识到色彩和人的心理、情绪之间有着紧密的关联。

如果将心理描述简单地定义为人的感受，如愉快、失望等状态，那么一切就简单了，而事实要复杂得多，可能每一个词语都有与之相对的心理联想。其中涉及诸多因素，那些呼之欲出的内在因素和那些表象看似无关的情绪，也许牵涉其中。在信息爆炸的时代，我们经常会被淹沉在图片影像的视觉冲击中，每个人都曾经因为色彩而做出选择，如选择商品、选择空间，对色彩心理的运用就显得非常有意义。

1. 绘画与音乐

绘画与音乐之间存在通感，绘画的笔触有声音，讲"节奏"，而音乐和声也有画面，讲"色彩"。所以，绘画与音乐的表现手法有很多共通之处，如凝重与轻快、深沉与明亮、舒缓与紧张、细腻与狂放、稳重与自由……这些既是绘画的画面，又是音乐的音色与节奏，它们几乎都是可以一一对应的。

通常，绘画与音乐的通感体现在音色与色相、音量与明度、高与色阶这几个方面。譬如说，彩色钢琴键盘也被心理学家与色彩学家归到色彩研究的范畴，虽然有人并不完全认同这些对应关系，但是升降音的调性与基础音的安排在整体上非常合理（图4.35）。

 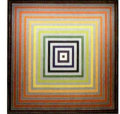

图4.32 约瑟夫·斯特拉的作品

图4.33 唐·萨格斯的作品

图4.34 英国伦敦的菲里埃大桥

图4.35 彩色钢琴键盘

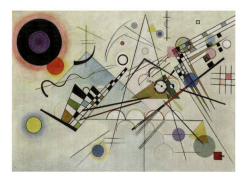

图 4.36 瓦西里·康定斯基的《构成第八号》

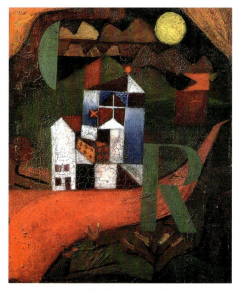

图 4.37 保罗·克利的《通往埃及之路》

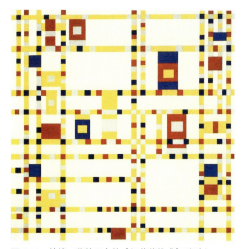

图 4.38 彼埃·蒙特里安的《红黄蓝构成》系列之一

弗朗西斯·培根曾说:"音乐的声调摇曳和光芒在水面上浮动完全相同,那不仅是比喻,而且是大自然在不同事物上印下的相同的足迹。"声音与色彩相似而相通,使人从声音中"听"了色彩,从色彩中"看"出了声音。音乐是现代绘画的缪斯,自印象派之后,艺术家开始将"构成和谐"或"形式意味"作为艺术表现的目的,在构图、造型及色彩的运用上逐渐背离传统的艺术法则。他们发现绘画与音乐之间存在必然的联系,于是开始亲近音乐,在绘画中有意识地表现与追求"音乐性",在整体绘画的结构和外部形态上体现音乐的曲式、节奏等结构形式,在线条造型上强调旋律流畅的音乐感,将音色和谐、和声理论用在色调的对比关系中。音乐在情感表达方面的优势也给现代绘画带来了新的灵感,现代绘画用区别于古典艺术的写实叙事手段来表现内在,强调构成诸多要素的表现意义,运用线条、色彩传达情绪情感。

谈到绘画与音乐这方面的问题时,下面几位大师的探索与实践就是最好的例证。即使抛开瓦西里·康定斯基的音乐会及其将乐器作为创作素材来讲,我们在他的抽象绘画作品《构成第八号》(图 4.36)中也能看到他直接翻译了乐谱;保罗·克利的音乐修养非常高,说他是画家中的音乐家也不为过,他的《通往埃及之路》(图 4.37)堪称复调音乐的巅峰之作;彼埃·蒙特里安痴迷于绘画与音乐与之间沟通,我们从他的《红黄蓝构成》系列(图 4.38)中便知道音乐赋格的运用,甚至连他的抽象观都来自音乐。

延展这个话题便能成就这个领域的诸多研究,因为有太多跃跃欲试的画家、音乐家都在从事并享受着这方面的探索。很多画家极尽色彩变化之能事,通过色彩的巧妙搭配,以及明暗冷暖的精心设计构成的色彩的映衬、协调,创造出富于音乐感的画面。从色彩到绘画,从绘画到抽象绘画,绘画与音乐之间都有着千丝万缕的关系。

2. 色彩与味觉

只用视觉也会产生食欲,这是因为颜色在表现美味时具有强大的特性。色彩的味觉是通过食物的联想产生的,酸、甜、苦、辣、咸的味觉都有其对应的色彩,是视觉与味觉长年交互累积的结果。

酸：未成熟的果子、柠檬 VS 青绿、黄绿、柠檬黄。

甜：成熟的果实 VS 黄、橙色、红及与之相关的明亮色调。

苦：咖啡、中草药等 VS 以低明度低纯度的浊色为主的黑褐色灰、咖啡色。

辣：辣椒（红辣椒）VS 以红、绿的高纯度色表现刺激性。

咸：盐、海水 VS 明亮的蓝色色调及灰色调。

譬如说，只看食品的包装，也会影响我们的食欲，例子就不列举了。从这些食品包装上，我们能够感受到设计师的别有用心，他们巧妙地利用了色彩能够诱发味觉与食欲的心理关联。这些设计的首要条件是色彩给人一种安全卫生的感觉，有的时候遵从味觉色彩，有的时候以反味觉色彩的姿态出现。当然，在用色彩表达口感时必须准确，如图 4.39 所示。很明显，第一个颜色的鸡翅是可以吃的，它采用了我们所说的常识的色彩；而后面 3 个颜色的鸡翅是不可以吃的，它们采用了我们所说的反常识的色彩。

我们可以根据图 4.40 中的色彩来辨别一下味道，试着分析一下其中色彩与味觉的关系。

3. 色彩与形状

色彩与形状是绘画中满足视觉的两个典型因素，色彩赋予情感，形状赋予外部形态；色彩直接传递外表所蕴含的情绪与精神，形状则呈现了广泛而明晰、易于分辨的外表。当色彩与几何图形有了相辅相成的外在关联时，色与形价值便得以提升。

下面是心理学家通过分析总结的色彩与形状的共感，以供大家参考（图 4.41）。

图 4.39 带颜色的鸡翅

图 4.40 看色彩辨别味道

图 4.41 色彩与形状

圆形：温和、轻松、圆滑，匹配紫色特征。

正方形：明确、稳定，匹配红色特征。

三角形：尖锐、积极，匹配黄色特征。

长方形：有重量感，介于黄、红之间，匹配橙色特征。

椭圆形：优雅，介于红、蓝之间，匹配蓝色特征。

六边形：介于黄、蓝之间，匹配绿色特征。

譬如说，很多心理学家、幼儿教育专家经常通过色彩来教育孩子对形的认知，所以我们经常在市面上看到名目繁多的应用于幼儿启智教育的各种色彩的积木、几何形体。商家的心理是让简单的事情越来越复杂，实际上幼儿的视觉发育与认知能力更适合于造型简洁的几何形体与色彩纯度高的色相变化少的结合体。当然，幼儿的辨识能力是随着生长发育而逐渐提升的。

【延展阅读】

埃尔斯沃斯·凯利

埃尔斯沃斯·凯利（Ellsworth Kelly，1923—2015）曾说："我们观察成百上千的不同事物，我们也看到了许多不同的形状。在自己的画作中，我并不搞发明创造，我的灵感来自对周围事物的不停审视。"他经常使用明亮的色彩和不规则的几何图形来组成画面，通过对色彩的剪切和拼贴来达到视觉上的刺激和颤动效果（图 4.42）。他的作品通常抛弃画框，直接在画布上用简洁的不规则的几何形来切割画面和浅浮雕，画面多以强烈的色块和灰度对比形成的几何感、朴素的简化样貌出现。他的作品，形的特征明确，色彩绚丽活泼的，既装饰感十足又别具特立独行的深度，而且种类的边界难以被定义。

卡西米尔·塞文洛维奇·马列维奇

在这里介绍卡西米尔·塞文洛维奇·马列维奇（Kazimir Severinovich Malevich，1878—1935），并不是因为他的色彩，而是因为他的《黑色正方形》（图 4.43）。这一作品所蕴含的历史意义和艺术力量，具有与传统绘画大相径庭的纯粹的表现特征。这样一个抽象意味彻底的创作同时预示了至上主义的到来。抛开他创作所采用的手段技法来讲，纯黑色方块成为他超越空间最直接的情感表达，至此他迈向并构筑了纯粹的"无物象的世界"。正如他所说："如果想成为真正的画家，那么画家必须抛弃主题与物象。"

在他创作的一系列至上主义的作品里，简单的几何图形成了他的代表语言。无论如何复杂的物象，都被他消解成简单明快的色块组合，而人们仍能够得知他表述的基底是"有物象"的。这是一种对艺术自然随意的追寻，展现了至上主义

图 4.42 埃尔斯沃斯·凯利的作品

图 4.43 卡西米尔·塞文洛维奇·马列维奇的《黑色正方形》

的多种可能。他对这些色块的组合与设计，以及对客观世界的解构理念，对多个领域的艺术都产生了巨大影响。他对平面构成的语言也有所建树（图4.44）。他在《非客观的世界》一书中说道："客观世界的视觉现象本身是无意义的，有意义的东西是感觉。"

4. 色彩与情绪、喜好、性格

所有的相关测试结果都显示：颜色会影响情绪。但是，哪种颜色会带来哪种情绪并非都具共性，究其原因可能是个体知识经验及跨文化的差异。例如，一项研究调集了来自德国、波兰等国的参与者，对颜色和关联的情绪进行调研，其中红色和黑色都关联着参与者的愤怒情绪，黄色与德国人的嫉妒情绪关联大一些，紫色与波兰人的愤怒和嫉妒情绪关联大一些……这说明，人们对颜色与情绪关联的看法受文化因素的影响。但不乏例外情况，如红色在各种文化的情绪反应中被认为是强烈且活跃的。总之，影响人对色彩爱好的因素包括时代差异、民族传统、社会形态、风俗习惯、教育程度等。

色彩喜好的影响主要体现在几个方面：个人嗜好（其中变数很多，不可武断，但总体上来说，明度高的乐观、暗色的内向等），自我环境的影响（生活环境、成长环境、工作环境等），流行风尚，年龄与色彩爱好程度，色彩联想性别差异等。

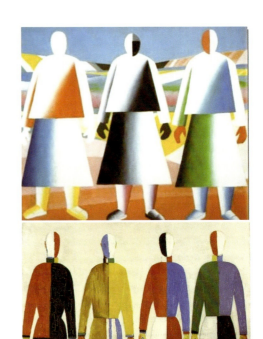

图4.44　卡西米尔·塞文洛维奇·马列维奇的《田间女孩》(上)、《运动员》(下)

4.4　各色相的总体心理特征及在影视作品中的象征性

诚然，颜色种类的丰富性远远超过了人们的语言描述，人们所概括的赤、橙、黄、绿、青、蓝、紫也只是色彩的代名词。尽管如此，对于何种颜色有何种意义的论断，尚不确定，如因纽特人对于白色就有几十种说法。下面我们根据专业需求，针对红、橙、黄、绿、蓝、紫、白、黑、灰几种颜色，从它们基础共性、心理特征及在影视作品中的象征性等方面阐述。

122　影视动画色彩基础

对于瓦西里·康定斯基对色彩的描述感性真诚，我们不由得感慨：他对色彩的感悟，开启了人们的智慧，我们也能从中窥得他在这方面的修养。详情可参阅《艺术中的精神》（瓦西里·康定斯基著，李政文、魏大海译）一书。

总体而言，各色相的心理特征与象征性都具备以下变量：

（1）双重象征。这是大部分颜色都具备的特性，此处不过多论述。

（2）善变（因历史、个体等因素而异）。提出一种论题势必会有两种观点，但有时两头都不是答案，只有中间地带是答案，而对于批判主义者来说，即便是中间地带，也会被质疑……色彩就是处于这么一个位置上的论题，因为它的善变，它的理论没有绝对性，我们要利用的是它的一些历史的和大众的共性。从古至今，我们对颜色的理解因视角的不同而产生的变化，并非感官的变化，是因为我们对事实的感知发生了变化；这种感知影响了我们的知识、词汇想象力甚至情感。颜色具有一些隐含的意义，潜在地影响我们的思想与想象，甚至我们的言行举止与周遭环境都在颜色的左右之中。

1. 红色

如图 4.45～图 4.50 所示，红色是一种高纯度、高刺激性的色彩。成熟的果实、美味的肉

图 4.45　凡·东根的作品

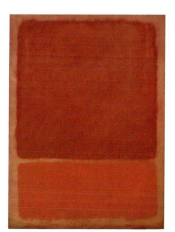
图 4.46　马克·罗斯科的作品

图 4.47　Bosco Sodi 的作品

图 4.48　图里·斯梅蒂的作品

图 4.49　约瑟夫·亚伯斯的作品

图 4.50　阿戈斯帝诺·波纳鲁米的作品

类都呈现红色，它们很诱人并容易引起注意。红色也是警告、危险、禁止的颜色，如红色信号灯、救护车上的红十字等。

先抛开细枝末节的分析，从整体而言，在影视作品中红色的象征领域最为丰富，红色的傲慢的气场轻易就能感受到。譬如说，从女主的红衣、红唇、红饰品上，我们就能感受到一个想为人所见，充满了野心，渴望着权力，向所有人施压的气场。红色有着令人着迷的双面性，抛开它的傲慢特质，其面貌并非一直是光彩照人的，它也有腐坏、消极的一面，它是狂怒、暴力、罪恶等物象的遗留。有一个有趣的文化现象，在国产恐怖片中，红色多是怨气冲天的厉鬼的装扮色。

在中国的传统用色中，红色是最有力量、最喜悦的色彩，代表了喜庆和吉祥，给人希望与鼓舞。它是影视作品表现节日、喜庆之事必备的色彩。影视作品中的红色有热烈、喜庆、力量、情欲、挑衅、焦虑、愤怒等象征。

红色的心理特征：热情、吉祥、兴奋、恐怖、禁止等。

红色加白的心理特征：温和、优美、幼稚、甜蜜、娇柔等。

红色加黑的心理特征：苦闷、孤僻、污浊、憔悴、枯萎等。

红色加灰的心理特征：忧郁、孤寂、温存、犹豫、寂寞等。

图 4.51　全光荣的《聚集》

2. 橙色

如图 4.51～图 4.53 所示，橙色的明度较高，明亮刺眼，多用于警示色。橙色高贵、饱满又具时尚感，攻击性不强，让人感觉温暖，令人兴奋但不亢奋。它充满着活力与希望，象征着成熟、代表阳光。

在影视作品中，橙色最乐观，但缺乏戏剧性。橙色象征着天真、浪漫、异国、大地，也有警示、毒性、烟雾的意味。

橙色的心理特征：温暖、光明、精力充沛、权势、暴躁、妒忌等。

橙色加白的心理特征：甜美、美味、暖意、温馨、温柔等。

橙色加黑的心理特征：沉着、安定、情深、老朽、悲观、拘谨等。

橙色加灰的心理特征：故土、浑厚、余温、失望等。

图 4.52　卢西奥·丰塔纳的作品 1

图 4.53　草间弥生及其作品

3. 黄色

如图 4.54～图 4.57 所示，黄色是所有色相中明度最高、最辉煌的颜色，有耀眼、灿烂光之感，象征着照亮黑暗的智慧之光，又象征着财富和华丽。在自然界，这种具有光感的颜色与黑色搭配预示着危险、剧毒等，以及警告或提醒注意等，如交通警示牌、工程机械等都用黄色与黑色搭配。

因为文化差异，所以在东西方的影视作品中，黄色的象征性有着强烈的反差：在东方，黄色代表高贵色，象征着权贵、活力、纯真等；而在欧洲，黄色代表耻辱之符，尤其在中世纪代表谎言之地、欺骗之色、作弊者之色、驱逐之色。

缺水的树木、昏黄的天空所呈现的灰黄色，容易给人枯萎、酸涩的感受。所以，在有的影视作品中，纯度不高的黄色会象征着病态、反常的心理，有时用在环境气候变化的焦虑表现中，有时也用在警示的象征上。

图 4.54　图里·斯梅第的作品　　图 4.55　凡·高的作品

图 4.56　卢西奥·丰塔纳的作品 2　　图 4.57　约瑟夫·阿尔伯斯的作品

黄色心理特性：明快、高贵、直率、自信、动感、紧张等。

黄色加白的心理特性：稚嫩、单纯、柔软、可爱、幼稚等。

黄色加黑的心理特性：凝固、粗俗、贫穷、秘密、晦涩等。

黄色加灰的心理特性：病态、萎靡、苦涩、肮脏、陈旧等。

4. 绿色

如图 4.58、图 4.59 所示，绿

图 4.58　马克·哈根的作品　　图 4.59　卢西奥·丰塔纳的作品 3

色是大自然和生命的代表，它处于既不炫耀又不消极的一个中性意味中。它使我们心情平静舒畅，无时无刻不散发出生命的复活、生物的更新、青春的活力之感。

在影视作品中，绿色的故事特别有趣，因为它也是分裂的颜色，具有模棱两可的特性，既代表食物又代表危险，有健康、暧昧、生机、恶毒、破败、清新、充满希望等复杂的象征意义。

绿色的心理特性：自然、新鲜、和平、有安全感、信任、公平、理智、理想等。

绿色加白的心理特性：清淡、舒畅、爽快、宁静、轻浮等。

绿色加黑的心理特性：安稳、刻苦、自私、沉默等。

绿色加灰的心理特性：湿气、倒霉、腐朽、不放心等。

5. 蓝色

在一定的历史时期，蓝色颜料由于难以获取变得高贵，从而成为地位的象征。这一点，我们可以从12世纪开始，圣母身上蓝色的外衣和裙子上觅得端倪。

蓝色的种类繁多，我们经常叫得出名字的有天空蓝、钴蓝、群青、靛蓝、湛蓝、碧蓝等。还有一些我们叫不出名字的蓝色，如"来自遥远的海外"的蓝色，它是一种矿物质，是一种在东西方绘画中都会采用的蓝色。在文艺复兴时期，一般画家买不起的昂贵青金石，于是有的画家就用石青来代替青金石。但这种原料的蓝色偏绿灰，画出来的颜色禁不住时间的洗礼。而上好的青金石是偏紫色的，故偏紫色的蓝色更为高贵。为打造出完美的颜料，颜料制作人在去除杂质的青金石中掺入树脂、蜡、树胶、麻籽油等材料，不断地揉搓。在早期，拜占庭帝国选择了紫色，因为紫色高贵。直到13世纪，蓝色成为地位尊贵的人的惯用色。

在电影《戴珍珠耳环的少女》中，有一个荷兰画家约翰内斯·维米尔研磨蓝色矿物质制成蓝色颜料的镜头，从中我们能看到那种难得的蓝色颜料的制作过程。《戴珍珠耳环的少女》（图4.60）和《倒牛奶的女仆》（图4.61）

图4.60 约翰内斯·维米尔的《戴珍珠耳环的少女》

图4.61 约翰内斯·维米尔的《倒牛奶的女仆》

都是约翰内斯·维米尔创作的著名油画，其中对蓝色的使用手法非常独到。

巴勃罗·毕加索有几个著名的用色彩划分的创作时期，其中一个就是"蓝色时期"。在这个时期，他以蓝色的单色调或阴郁的蓝色、蓝绿色为主要颜色进行创作。据说，在西班牙的旅程和挚友的自杀，导致了他在"蓝色时期"的作品题材阴郁低沉，色调苦涩沉重（图4.62～图4.64）。这些阴沉的画风成为巴勃罗·毕加索"蓝色时期"的典型特征。对于这个时期，他曾回忆道："我在卡萨吉马斯死后，学着以蓝色作画。"

蓝色使人保持冷静，可以瞬间平复纷乱的思绪，也使人陷入沉思。蓝色易让人联想到清澈、博大、疏远、知性、智慧，所以蓝色也具有现代科学、高科技的象征意义，同时代表着未来。

在影视作品中，蓝色会引人思考，但麻痹了人的行动力，有无力、理性、温暖（蓝色被绿色加温）、忧郁、冰冷、被动的象征意味。"蓝色"的英语"blue"本身就有忧郁的意思。所以，蓝色是最让人冷静高贵的颜色。

蓝色的心理特性：理智、忧郁、天空、海洋、寒冷、透明、遥远等。

蓝色加白的心理特性：清淡、优雅、安逸、愉快、洁净等。

蓝色加黑的心理特性：深沉、悲观幽深、冷酷、孤僻等。

蓝色加灰的心理特性：朴素、低调、暗淡、灰心、沮丧等。

【延展阅读】

克莱因蓝

在世间，有千万种带给人不同观感的蓝，它们冷暖不一、深浅各异、情绪不同。其中，由伊夫·克莱因（Yves Klein，1928—1962）所创的国际克莱因蓝（International Klein Blue，IKB）是最具有代表性的颜色。克莱因蓝从1957年诞生至今，仍在服装、手工艺、工业设计、影视等艺术相关领域提供创作灵感。甚至在某个时期，业界彻底掀起一场克莱因蓝风暴。在展厅中，直观克莱因蓝会有炫目、恍惚的震撼感——蓝色象征着天空和海洋，是自由和生命，是无垠宇宙的本色。克莱茵蓝又称为"绝对的蓝"，是因为人们无法将任何颜色与它的纯洁无瑕相提并论。正因为它除了蓝色之外什么都没有，我们才能在它面前抽离自我，想象一切。克莱因曾说："表达这种感觉，不用解释，也无须语言，就能让心灵

图4.62 巴勃罗·毕加索的《穷人的海边》

图4.63 巴勃罗·毕加索的《忧郁的女人》

图4.64 巴勃罗·毕加索的 l'ascete

感知——我相信，这就是引导我画单色画的感觉。"图4.65所示为克莱因蓝的创作及展览现场。

卢西奥·丰塔纳

卢西奥·丰塔纳（Lucio Fontana，1899—1968）是20世纪空间主义和极少主义的创始者，同时也是当时最著名的幻想家。他一直致力于开拓新的艺术媒介，其打破传统平面绘画的创作精神启发了当时许多年轻的艺术家，为他们开创新的艺术形式带来了灵感，他也培养了很多有独立思维的追随者。

他最著名的艺术成就在于一系列"割破的"画布（图4.66）。他画布上直白地切割那么几刀，并非偶然，他在早期作为一名雕塑家的时候就有了贫穷艺术的倾向，对作品中手和工具的处理痕迹不过分修饰，使作品充满了力量感。而他这一划，也为自己与艺术史划开了另一个空间。

他通过创建亚光单色表面来净化自己的画作，极简风格的画面看起来平滑干净，画布背后通常以黑色薄纱衬底，从而将观众的注意力集中在画布的破口处并向深处延伸，为画作赋予了超越二维的纵深感。"我不想画一幅画，我想打开空间，创造一个新的维度，在宇宙中连接，因为它不断地扩展，超越了画面的限制平面"，他这样描述自己的作品。他创作时不只是创作一张图像，他更希望开拓出一种新的超越"扁平艺术"的艺术维度，这种想法与传统的平面作画思路大相径庭，这种虚拟空间观点启发了后世。他拓展了绘画的维度，使绘画艺术拥有了发展无限的可能性，让画布脱离了原本"静态"的概念。

随着时间流逝，卢西奥·丰塔纳的作品不囿限于画布，更扩展至一系列光与金属材料作品，这符合他的不断"破坏"现有、拓展自我的状态，同时也鼓舞了作为艺术家需要大胆幻想、创作方式的自由。他认为："运动的物质、色彩和声音同时发展起来才能构成新艺术的现象。"他的观念与作品也启发了沉浸艺术，激活了环境空间和在后现代语境中艺术与科技之间的关系。

图4.65 克莱因蓝的创作及展览现场

图4.66 卢西奥·丰塔纳的作品4

图 4.67 罗斯科教堂

图 4.68 马克·罗斯科的作品 1

图 4.69 马克·罗斯科的作品 2

6. 紫色

对于紫色,我们选择以艺术大师马克·罗斯科命名的教堂(图 4.67)和用紫色创作的作品(图 4.68、图 4.69)来展示,紫色既能活跃又可消沉,既浪漫无比又饱含忧郁,既使人感觉到高贵、优雅又充满了神秘与梦幻。它的特别之处便是其魅力所在。

在影视作品中,若出现紫色,就预示着某人即将死去,或者某物即将变形。紫色象征一个人的死亡、一种理想的死亡,也可能象征一种梦境的破灭。在影视作品中,它有无性、虚幻、奇异、神秘、不祥、缥缈等象征意味。

紫色的心理特性:神秘、高贵、妖媚、虚幻、魅力等。

紫色加白的心理特性:娇气、清秀、清雅、含蓄、羞涩等。

紫色加黑的心理特性:迷惑、深奥、沉沦、丧气等。

紫色加灰的心理特性:回忆、枯朽、典雅等。

7. 白色、黑色

白色与黑色能跨越所有文化,具有强烈、特殊的象征含义。从东方的绘画与文化来看,白色与黑色的使用比彩色的使用更为频繁,表达的是更为质朴的意义。白色与黑色属于两个极端的色彩,承载着各自特殊的象征意义。

白色纯净,具有洁净、明快、明亮、朴素、雅致、神圣的特征,象征纯洁与光明。在东方,白色被用作丧色,表达的是死亡、悲哀的意义;而在西方,白色是结婚礼服的颜色,表达了爱情的纯洁、坚贞不渝的象征。白色同任何颜色混合,都可以提高对应色彩的明度,给人以柔和、舒缓、清淡、甜美的感受;但是白色也会造成虚无、单调、疏离的感觉。

黑色的象征意义可分为两类:一是消极类的黑色,有着阴森、恐怖、消极、悲痛、烦恼、死亡的象征;二是积极类的黑色,有着高级、严肃、雄壮、高雅、刚正、忠义、铁面无私等个性特点的象征。

在影视作品中,关于黑白的思考一般是"双重象征的命运"。黑白配、黑白对,构建了一个想象的世界、一个与色彩世界正相反的世界。有观点认为,颜色的滥用导致屏幕的不真实感,如今黑白电影被重新赋予价值,反而显得更贵气、真实。

图 4.70～图 4.75 所示的是一些意大利重量级艺术家的作品,他们将立体主义绘画的结构进行了融合与延展,同时更新了抽象主义和无形式艺术的语言。

图 4.70　卢西奥·丰塔纳的作品 5

图 4.71　阿戈斯帝诺·波纳鲁米的作品

图 4.72　皮耶罗·曼佐尼的作品

图 4.73　恩里科·卡斯泰拉尼的作品

图 4.74　豪尔赫·埃利森的作品

图 4.75　萨尔瓦多·斯卡皮塔的作品

【延展阅读】

皮耶·苏拉吉

有感于皮耶·苏拉吉(Pierre Soulages, 1919—)对待创作的强大内心,此处只想节制地说:他"霸占"了黑色,对黑色钟情而专一,将黑色从黑暗中解放出来,将黑的各种面貌都展示于人(图 4.76)。

正如艺术家所言:"我爱黑色的权高望重、它的不矜而庄、它的显而易见、它的激进主

义。它强大的对比之力赋予所有颜色强烈的存在。当黑色点亮其中最深的颜色时，便能赋予它们晦明华彩。黑色拥有出乎意料的可能性，着眼于我所未知的事物，这便是我力图寻找的。"

8. 灰色

灰色（图4.77、图4.78）是让人视觉最舒适且不感到疲劳的颜色，既不炫目，又不暗淡，对眼睛的刺激适中。它具有使任何一个与之搭配的色彩都能达到顺从和谐的效果的亲和力。灰色有高雅、精致、温和、含蓄、耐人寻味等心理感受，有平淡、寂寞、颓废、无聊、沉闷、随便、顺从、灰心等象征意味。

图4.76　皮耶·苏拉吉的作品

关于灰色的思考，一般认为所有色彩之间的微妙界限依赖于观看色彩的人的感知能力，而事实上我们对色彩逐渐丧失敏感，就如同受到网络信息过分的刺激一样，对事物的认知都是似曾知晓的泛泛之感。其实，我们对灰色的命名非常笼统。因为灰色的微妙性与复杂性，以及灰色地位的特殊性，歌德将其定义为中性。从化学的角度来说，这是个不错的观点；但从美学的角度来看，它却是一种内涵极为丰富、值得深入研究的色彩。

图4.77　无名氏的灰色作品

有色彩理论家提出观点："灰度色彩不代表任何象征意义，它们只拥有美学层面的含义。"这令我们对灰色所进行的象征性与心理分析显得牵强，但这又说明了什么？有的事物本质上不会发生惊天动地的变化，但变化是不可避免的，如果像以前那样认为一种色彩即可普世而不知变通，显然已经无法蒙骗观众，毕竟现在有很多界限都已经模糊。

在影视作品中出现的灰，一般是色度降低后达到的灰，往往作为一种色彩的对比与调和的解决方案出现。通过看到的对各种不同程度的灰的处理，我们能得到不同的观影感受。同时，导演也通过对不同程度与色彩倾向的灰的处理，使得他的表达意图丰富起来，诉诸的情感与事件也更加精准。在影视作品中，我们可以看到代表回忆的灰、代表无力的灰、代表风轻云淡的心境的灰、代表着优雅知性的人物的灰，也不乏代表着糟糕的自然风物的灰。总之，因为灰的丰富，给予创作者的空间更大。

图4.78　李禹焕的作品

国家级一流本科专业建设点配套教材 · 动画专业系列
高等院校艺术与设计类专业"互联网+"创新规划教材

影视动画色彩基础

COLOR SCHEME IN
VIDEO AND ANIMATION

第 5 章

色彩在影视动画专业中的启发与应用

> 色彩永远不是目的,而目的恰恰是一个构思中最应该被关注的东西。随后才应使用色彩,以突显和标示形式和内容。
>
> ——约瑟夫·阿尔伯斯(美国艺术家、设计师)

电影诞生之时以黑白的面貌呈现,它是通过画面讲述故事的一种艺术形式,其具象化的画面内容离不开创作者的主观参与。现代电影具有代表性的艺术表现手段非蒙太奇莫属。如今,色彩在影视艺术中除了表现视觉真实感之外,也是一种表现手段。除了在技术上可以利用色彩和光线使画面更加逼近现实之外,色彩在情感表达、气氛营造、人物塑造、情绪表现上也大放异彩,有的作品甚至把色彩作为线索提示(引导作用、故事线索等)及叙事和表意等手段。

5.1 色彩语言对于影视动画作品的意义

一部优秀的影视动画作品的背后肯定是多学科的完美配合及努力，色彩只是其中一个环节。该环节对于一部影视动画作品而言，会起到锦上添花、画龙点睛的作用，这看似无意实则绝非巧合，而是导演处心积虑地设计。

在影视动画作品中，观众会毫不知情地被色彩操控。这种潜意识里的特性，会被平庸的导演白白浪费，而出色的导演则将其化为神来之笔。所以，对于色彩如果不加以掌控反将其控制权拱手相让，其后果无异于看天吃饭。我们拥有选取某种色彩的感知，这些感知都在我们的"储备库"里，因为某些东西"看起来对劲"。

色彩语言的合理运用对影片来说意义重大，但是我们也不能忽视影视动画作品本身具有的强烈的故事性和文学性的特点，因为饱满的视觉造型依附于色彩计划、人物造型、画面构图、场面调度等电影构成要素的相辅相成，所以色彩造型语言并不能独立存在。

色彩并不是固定的印象和结果，有的是在整体的大环境下产生的效果，有的是后天的约定俗成，也有的是导演的离经叛道的尝试与颠覆。基于色彩在影视动画作品中所产生的视觉上的心理引导与象征表现，我们对大量

影视动画作品中具有象征意味的色彩并不陌生，而且现在的导演已经深谙此道，这是建立在电影大师进行了许多思考的基础上的。

色彩应用的根本目的是叙事与视觉。高阶的应用是充分发挥色彩的表意功能，使其产生较高的审美价值。每种色彩都有其象征性，前面的章节中已经单独介绍了各种色相的总的色彩心理特征及其在影视动画作品中的主要象征。但是，我们需要明确一点：没有永恒固定的情感与象征对应，它随着不同导演的应用而发生不确定的变化。

5.2　影视动画色彩架构基础

影视动画色彩隶属于色彩的应用范畴，其特殊性在于它的动态决定了视觉持续性的观看方式。它与整体内容的联系性，可从影视动画专业的课程特点来考虑，总体上来说基础色彩理论渗透了所有与之相关的领域，而且是大同小异的，其中的基本原理完全没有偏离。除了涉及色光、色料与数字色彩之外，色彩的对比与调和能给予画面视觉更多预设的色彩对比与协调途径，更多的色彩本身的视觉与知觉特征、心理特征与象征性。本节略偏重于绘画色彩与电影色彩的联系，旨在传递提高艺术修养的重要性：艺术的历史长河是艺术家取之不尽、用之不竭的源泉；同时，艺术家所有有效的艺术行为也在不断地滋养、灌溉着它。

考虑到教学需求，我们专门分析、比较了一些相对权威的讲解影视色彩的著作，它们从客观的角度来看待这个专业，用讲故事的方式来支撑原本存在的色彩理论，将色彩理论套用到了电影色彩上。这本无可厚非，但对于作者本人而言，我相信他们必定是熟知色彩这门学问之后进行了触类旁通，对一些经典电影中的色彩进行分析解读，其实这是导演运用色彩来强化与表达出某些意图的戏法，但也显露出让观众沉浸其中以便跟随电影节奏的目的。

影视色彩的确有它的独特的观看特征与表现经验，但都在色彩体系的框架之内。我们可以确切地说，懂得色彩就能懂得电影的色彩，而且会运用色彩也就会运用电影的色彩，即便是优秀的影视色彩方面的学者，也不能否认其所有的支撑均来源于色彩这门学问。所以，对于色彩本质问题与应用问题的研究，是更好地运用色彩这一利器来丰富与架构一部影视动画作品的前提。

5.3 影视动画作品视觉化叙事中的色彩设计

色彩设计是具有目的性的视觉美的创造过程。影视动画作品的色彩设计基于色彩的知觉与心理效果，按照一定的规律进行构成组合，创造出具有预设的色彩效果。影视动画作品的色彩设计大致体现作品整体色彩的基调、重点场景与段落的色调，以及影调处理、局部细节色彩运用这些方面。

色彩在电影语言中地位重要、意义特殊，优秀的影视动画作品中的色彩运用向来是有意识的艺术选择，只有懂得色彩，才能更好地欣赏导演在电影中巧妙铺陈的一些细节。

关于色彩选择是否都是事前计划好的问题，答案并非简单的肯定或否定，因为色彩在影片中占据了重要位置，所以在一部影片的前期准备中，肯定会有前期色彩的计划。在影视动画作品中，如果说人物造型、场景设计及构图是视觉造型的主体，那么色彩设计则是视觉审美的灵魂，合理地运用色彩设计来实现故事的主题与情绪高度统一的影调也是前期准备与后期调整的工作。当下，数字技术发展迅速，几乎所有影片在后期制作中会运用数字技术来重新调整色彩，但有些艺术家对此现象可能会持保留意见。

因为我们做出的色彩选择将会面临不同的灯光条件，所以我们在确定电影的最终色调之前，会对不同颜色在胶片上的显现效果进行多次测试。但是，拍摄电影可以成为一个分析性的过程，但我认为更多的时候，它是发自本能的。我们做出的选择，通常只是某种东西"看起来就很对劲"，而有时候前期制作看来"对劲"的东西到现在却显得"不对劲"。本能会压倒分析。

——罗杰·狄金斯（电影《肖申克的救赎》摄影师）

5.3.1 色彩基调（色调与影调）

在影视动画作品中将一种色彩贯穿于整体作品的始终，这种情况很常见。在整体构思的要求下，根据影视动画作品的主题与风格，运用各种光与色彩设计等造型手段设计出贯穿整个作品的色调及影调的整体倾向，既是创作者情感的宣泄表达，又是对观众观赏情绪的把控。通过色彩基调的把控，可以弥补语言无法宣泄的情感和其他造型元素不能实现的视觉效果。

1. 利用色彩基调来凸现影片的主题

影片的色彩基调可以按照色相来分类，也可以按照纯度来分类。将一部电影整体沉浸于一种氛围里面，营造导演自己的语言风格，无论是暴力美学、诗意美学还是史诗般的辉煌，都是通过控制色彩的基调来使人沉浸其中的。

图 5.1 电影《蓝》截图

图 5.2 电影《花火》截图

图 5.3 电影《那年夏天宁静的海》截图

图 5.4 电影《大红灯笼高高挂》截图 1

图 5.5 电影《英雄》截图 1

一般情况下,当我们观赏一部蓝黑灰基调的作品时,会发现其中往往涉及关键词"科技、未来、宇宙、物理、悖论、犯罪、阴谋、恐怖"等。当色彩夸张而大胆强烈时,这类影片一般都是充满想象力的荒诞不经的喜剧类型的作品。当基调明快、色彩淡雅,既以暖调为主,又利用台灯、夕阳、晨光等光效烘托气氛时,这类影片更多的是打温情牌的家庭、爱情类型的作品。

有的时候,同样的色彩基调,因导演的诉诸表现不同而各具特色。

例如,很多导演大爱蓝色基调。在导演德里克·贾曼（Derek Jarman）的辞世遗作《蓝》(图 5.1)中,作品基于蓝色基调展开,这种满眼都是偏执的蓝色贯穿于影片的始终,别无他色。影片内容充斥着德里克·贾曼疏离的自白与诗意的背景,这是一种另类的电影处理方式,有人认为它表现的是一个将走向死亡的天才在用自己的才华与这个世界道别。这里的蓝色不容他人聒噪,且听德里克·贾曼说:"我献给你们这宇宙的蓝色,蓝色是通往灵魂的一扇门,无尽的可能将变为现实。"

蓝色是北野武（Kitano Takeshi）的最爱,也是他电影的主色调。大海是北野武的很多电影画面中出现的素材,色调单纯,时而是恬静的淡蓝,时而又是令人心生恐惧、不知未来的深蓝(图 5.2)。尽管蓝色在心理上会给人带来忧郁而阴冷的感受,但在北野武的电影中,蓝色被他游刃有余地操控,在温情与暴力之间博弈。同时,在他的作品中,也总有那么一抹黄,让原本暴力无情的基调得到调和(图 5.3)。

在张艺谋的几个经典影片(图 5.4、图 5.5)中,红色所反映的精神内核并不相同,寓意、暗示也各不相同,但他往往通过这种强烈的视觉冲击在观众心中留下浓墨重彩的一笔,而且他对色彩的追求从本土到国际化,把具有中国特征、中国象征意义的色彩运用得如此深入与讲究,创造出了独属于他的色彩语言。

2. 利用色彩对比关系形成一种和谐

色彩属于视觉艺术，依赖于动态图像的色彩语言比依赖于静态图像的色彩语言更具优势，而且利用色彩的连续性可以形成一种和谐，一个人的品位与偏好从其色彩的运用上可以窥得一二。色彩的对比关系在影视动画作品中的运用原理不变，下面基于第一部分色相对比的常识，就色彩对比关系在影片中适合表现的情绪、内容与主题进行解析。

（1）明度对比。明度对比一般适合表现复古怀旧的意味，在明暗对比反差大的时候，视觉冲击力强；在明暗对比反差小的时候，适合表现淡然的怀旧的忧伤情绪或者逝去的时光。我们的直觉反应是，黑白片是彩色电影前的产物，那么看到的黑白片自然就是"老"片。我们在影片中常见的是单色的明度关系，画面通篇为红、蓝的影片并不少见，其中的红、蓝往往是画面明度最高的颜色。

图 5.6 电影《月升王国》截图

（2）色相对比。在一个高纯度的前提下展开的色相对比，在影视动画作品中总会引发观众的联想，同类色的色相对比会营造出一个低刺激、弱对比的和谐画面，如图 5.6 所示的《月升王国》[韦斯·安德森导演（Wes Anderson）]场景。但是，并不意味着和谐的色彩一定出现的是和谐的内容，这要结合色彩的象征性与色彩心理来判定。当然，高纯度的对比色，会引起视觉上的炫目，形成戏剧化的冲突。如图 5.7 所示的《大开眼界》（斯坦利·库布里克导演），这种聚会的场面充分地利用环境与道具来展现紫、红、金的色彩对比关系，暗示了人物之间的关系，营造出一种不切实际的氛围。

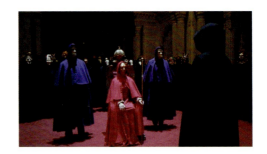

图 5.7 电影《大开眼界》截图 1

色相对比运用最典型的例子莫过于韦斯·安德森的电影作品。用"视觉盛宴"来形容韦斯·安德森电影作品的色彩再贴切不过，他似乎就是为彩色而生的导演。在他的电影作品中，色彩多处于高纯度，而且用遍了色谱，运用了各种高纯度的对比色及补色，注重一切细节的色彩搭配与调节作用。例如，在电影《布达佩斯大饭店》（图 5.8）中，我们可以看到，整个电影中的色彩都运用了色相对比关系，但每个场景对于对比关系的色相选择又不尽相同；同时，通过长

图 5.8　电影《布达佩斯大饭店》截图

镜头和电影定格，使画面构成平衡对称，镜头切换始终保持主体人物居中于画面；此外，人物置身的内在装饰与外部环境，让观众顺其自然地把视线从人物延展到布景上去，令人惊艳的非常规的镜头切换与色彩恣意而有条理地运用，非常悦目。

（3）补色对比。补色本身就是冲突的关系，利用补色对比也是为了强化冲突，或使双方的气势变得势均力敌。常见的补色对比一般运用橙与蓝，也有的运用红与绿。譬如说，谈到西班牙影片的色彩时，往往多运用红和绿这一对补色，其中不乏斗牛文化，更体现了西班牙的红土、绿树的自然景观，尤其是从配饰与房间布置上能看到很多厚重的

红绿互补的运用。例如，费德里科·费里尼的《朱丽叶与魔鬼》（图 5.9），作为他的首部彩色电影，深谙色彩运用的魅力，相较于《八部半》（费德里科·费里尼导演）的惊世骇俗，更像伍迪·艾伦（美国导演、编剧、演员）的爱情小品那般容易亲近。在图 5.9 中，布景的红与外套的绿、外套的绿与衬衫的红，这种互补关系反复暗示着女主此刻内心的彻底失衡。

（4）冷暖对比。冷暖对比除了在色彩上造成反差形成视觉矛盾之外，更多地起到了配合电影情节推进、制造矛盾冲突、暗示潜在变化等作用。

下面介绍一下斯坦利·库布里克《大开眼界》中运用的冷暖对比。每一位艺术家都是独一无二的存在，当他的意识具有前瞻性、学术性的时候，评论家愿意用"艺术家中的艺术家"来对其进行定义，可以说斯坦利·库布里克就是这样的人。斯坦利·库布里克的影片因为具有同辈人无法充分欣赏的潜在的深度，所以人们说他的电影是拍给后代看的。而他却说："我追求的是一种庄严的视觉感受。"他追求完美主义，强迫症般地对待每一处细节，尤其是在色彩上，在《大开眼界》这部电影里，色彩除了独具象征性以外，还发挥了推动叙事的重要作用。该影片构图精美、色彩饱满、镜头富有表现力，营造了一种梦的境界，看似发生的现实，实则是正常人的一种幻想。剧中暖橙色象征婚姻生活，蓝色象征死亡和危机，这里的橙与蓝就是互补关系，同时存在冷暖对比关系。两种色彩交叉出现，而且节奏越来越快，剧中两次卧室对话时橙与蓝的补色关系的面积变更，暗示了两种情绪与气氛状态。在暖色的灯光里，观众能看到安定的生活、正常的爱欲，但每次都有一定面积的蓝色出现，象征着暗含的威胁与恐惧（图 5.10）；在相反的色彩关

图 5.9　电影《朱丽叶与魔鬼》截图 1

图 5.10　电影《大开眼界》截图 2

图 5.11　电影《大开眼界》截图 3

系的场景中，争吵之后的两个人全然处于暗含威胁的蓝色里面，命运深陷的危机已经爆发，小面积的暖色形成一种视觉的谬论：真相与想象的相悖（图5.11）。

（5）面积对比。在影片中，面积对比除了在视觉引导上分清观看中心与主次之外，也有强化内容等作用，如在图5.12所示的构图上，这种别具用心的画面就运用了面积对比。同时，这种画面还运用了冷暖对比。

（6）色度对比。色度对比应用相当广泛，尤其在体现现代社会无所适从的焦虑，没有希望、没有出路的绝境，落寞寂寥的境遇与心情，生存环境的糟糕时。例如，电影《红色沙漠》（米开朗琪罗·安东尼奥尼导演）用灰色的主基调来表现工业文明的污染（图5.13的上图），给人代入的是麻木、空虚的情绪。而在图5.13的下图中，轻盈的蓝紫色的海天，却是女主美好的向往。降低色度是一个很好的色彩运用方法，但因色度的降低，想要营造一个格调高级的画面，有时候必须采用滤镜的手段，而有的导演却痴迷高级灰的色调。

又如，图5.14中《邪不压正》（姜文导演）的暗夜与图5.15《英雄》（张艺谋导演）中的千军万马也属于色度对比，但我们更多地看到的是其明度对比的特征。所以，要想实现理想化的色度对比，需要借鉴罗伊·安德森作品中的典型例证。

罗伊·安德森（Roy Andersson）是导演中的画家，对于他的作品，我们即使不知道导演是谁，也能从其色彩情绪的疏离中看出北欧风。他的作品《寒枝雀静》（图5.16）中的色调会使我们轻而易举地进入他所营造的一种情绪中，这种疏离落寞的情绪的流露跟绘画大师爱德华·霍普的作品很像。整部影片犹如强迫症一般，将色彩关系都保持在一个降低了色度的色相对比之中。他在不同作品的视觉表现上，都采用如此彻底的统一的风格与形式。

（7）同时对比与连续对比。其实，只要有色相区别、色相纯度及面积区域达到一定高度，同时对比就会存

图5.12　电影《大红灯笼高高挂》截图2

图5.13　电影《红色沙漠》截图

图5.14　电影《邪不压正》截图

在。同时，对比很多时候应用于场景切换的时候，使得视觉残像在下一个镜头中产生一种恍惚感，在处理时间、空间的时候会有足够的推动力。一般来说，同时对比与连续对比更加动态，都与时间、空间相关。

5.3.2 重点场景、段落色彩处理

1. 利用有彩色与无彩色对比及褪色的方式进行时间、情节暗示与气氛营造

有彩色与无彩色的交替出现，一般用来表现不同的时间或空间、不同的人物情绪、不同的态度。克里斯托弗·诺兰（Christopher Nolan）是当之无愧的造梦大神，在《记忆碎片》（图5.17）中，他娴熟地使用蒙太奇的手法，将故事打碎重组，引导观众在观影时投入地寻找答案与线索，而这线索就蕴含在叙事线与色彩处理上。影片通过彩色（真实发生）和黑白（过去存在）、正叙和倒叙来讲述两个故事，在观众眼前呈现出一个简易的记忆欺骗的"罗生门"，利用有彩色与无彩色对比来强调与凸显影片的意义。

例如，《辛德勒的名单》这部感人至深、歌颂人性精神的经典之作，其各个环节与层面都是值得研究的。沉重的黑白画面，约翰·威廉姆斯（电影配乐家）的配乐响起，将人们带入那段虽已远去但永远挥之不去的忧伤记忆。画面唯一出现的色彩是一抹红（小女孩的外衣颜色），这红不是高纯度的大红，也非深红，而是泥泞的街面混合了犹太人的鲜血、夹杂了一些灰色的红，它是影片中除了火焰的颜色之外的唯一的色彩（图5.18）。这抹红在黑白的世界里独树一帜，在象征着生的同时也象征着死亡。在停放尸体的推车上，这抹红的色调在衰减，暗示了小女孩悲惨的命运（图5.19）。

图5.15　电影《英雄》截图2

图5.16　电影《寒枝雀静》截图

图5.17　电影《记忆碎片》截图

即使运用了有彩色与无彩色对比的方式，也并非必须严格执行，其中色彩小面积的变化可以忽略不计。例如，《朱丽叶与魔鬼》中宾客聚集的婚礼场景（图5.20）构图平稳，色彩大面积地进行黑白对比，但人物的配饰色彩怪异而多彩，营造出荒诞不经的气氛。

又如，同样是在运用黑白对比，《罪恶之城》（罗伯特·罗德里格兹等导演）（图5.21）用高对比度的黑白传达出漫画的精髓，影片中使用的黑色除了对漫画风格进行还原以外，还起到了一种暗示罪恶、压抑、黑暗的作用。这种处理手法现在对我们来说已经不再陌生，但在当时电影已步入彩色时代却是极为罕见的现象，让人耳目一新、难以忘怀。罗伯特·罗德里格兹追求一种审美的陌生化，他运用黑白和彩色的交替与对比并非为了制造时间线索，而是在一些镜头中制造一种不真实的感觉，在让观众感到新奇的同时，还降低了影片的血腥恐怖程度。

2. 用两种色调区别故事线索

有时，一部影片随情节的发展会运用多种色调，这就是色调转换。色调转换一般以影片规定的情境为依据，在同一场面或镜头、不同场面或镜头的衔接中进行，根据导演的创作意图，随着环境、时间、光线等要素的变化而转变。

我们在观影的时候，有时会发现几条故事线索同时展开，仅仅靠人物来找故事线索会很困难，在这种情况下导演会将不同的故事线索以色调来区分，有的是很微妙的冷暖变化，有的是服饰色彩变化，也有的在光源上进行变化。例如，在克日什托夫·基耶斯洛夫斯基的《两生花》中，整个影片呈暖光基调，影片运用的是套层结构（两条叙事线并行），一张黑白照片的出现、两个相互独立而又有联系的人生，便将故事线索展现出来了。这属于含蓄的色调区别的方式。又如，我们也可以在动画电影《冰雪奇缘》（克里斯·巴克、珍妮弗·李导演）中看到两位公主所处的影片色调：安娜公主的红叶秋日和艾莎公主的蓝色深海，这两个反差色调使得两条故事线索相得益彰。

图5.18 电影《辛德勒的名单》截图1

图5.19 电影《辛德勒的名单》截图2

图5.20 电影《朱丽叶与魔鬼》截图2

图5.21 电影《罪恶之城》截图

第5章 色彩在影视动画专业中的启发与应用 143

5.3.3 局部与细节色彩的运用

局部色彩主要是指人物的服装色彩、道具色彩，其前提是不影响整个作品基调的色彩，服务于人物刻画的色彩设计。譬如说，通过人物服装色彩变化来表现人物心境改变与局势变化。有时候，服装色彩变化也是为了配合环境，打造画面视觉。

细节色彩也是一种局部色彩，为了丰富画面、暗示情节与补充内容，可以运用它来贯穿全片或片段。因不同的电影故事，一种颜色要被赋予不同的内涵。例如，《灵异第六感》（M.奈特·沙马兰导演）最为人乐道的就是红色的局部和细节色彩的使用，在情节的不断深入过程中，我们能感受到电影中红色的物品会加深不安感，DVD菜单、镜框、教堂的门和椅子、餐巾、抗抑郁的药片、气球、人，到处都是红色的。随着剧情逐渐明朗，我们会恍然大悟：在电影中出现的红色就像一个谜题，原来它是导演与观众相互博弈来传达信息的形式。

图 5.22　电影《燃烧女子的肖像》截图

图 5.23　电影《东京家族》截图

5.3.4 影视动画作品色彩处理的几种方法

滤镜是近些年常见的处理影片色彩的方式，在很多电影中我们都能看到滤镜处理过的画面，如图 5.22 所示的《燃烧女子的肖像》（瑟琳·席安玛导演），明显是滤镜处理后的效果，营造出了油画般的画面感。翻拍自小津安二郎的作品《东京物语》的《东京家族》（图 5.23），里面的滤镜处理也沿袭了小津安二郎的色彩美学。但是，滤镜是一把双刃剑，掌握分寸感非常重要，滤镜使用不当会让人产生厌恶感与疲惫感。

整体上，影视作品色彩有如下几种处理方式。

（1）真实还原处理法。真实还原，顾名思义，就是影片色彩正确还原返真，色调、色彩没有变化。彩色电影初期因为材料与技术的限制，这种色彩处理方法对其来说是个难题，也是一个追求，但在今天的电影中已经很少见到了。真实还原一般是通过调白平衡实现的。当要有目的地控制画面色调、画面主观偏色时，也是通过调白平衡实现的。

（2）现实主义处理法。如今，随着影视技术的发展，真实还原正确地再现影片色彩已不是难事，如何正确还原色彩也不再是电影创作所关注的问题。因此，就出现了现实主义处理方法，它驾驭在还原色彩之上，把色彩作为一种表现手段，根据情节发展、人物情绪的变化来重新调整，在色彩处理上既要讲求真实，又要表现艺术性。

（3）象征主义处理法。抛开纪录片的自然主义来说，现在一部影视动画作品在视觉与心理上把控色彩已是常态。如果你是一个爱看电影的人，就能感受到大多数导演已深谙此道，其中色彩的象征处理更加贴合与深化了电影内容的存在。

在网上，我们经常能看到一些有趣的教程，如关于在同一场景如何通过调色转变将一个普通场景变成文艺复古（黑白）、战争（褐灰、靛蓝灰）、温情（黄、橙）、惊悚（红光）、失落（色彩渐冷）、悬疑（蓝黑）、恐怖（绿色底光、黄绿暗调）、科幻（蓝光闪耀）或时尚超现实（粉紫、各种荧光色）的场景，诸如此类。对初学者与外行而言，这倒是直接有效的，但实际上这种速成与既有印象略显暴力，精心经营、细致打磨、逻辑完整的色彩总是会让观众意外，也会惊艳到自己。

5.4　经典色彩范例影片详细解析

本节配图为电影《水形物语》的截图，该电影的导演是墨西哥电影导演吉尔莫·德尔·托罗。网络对于这部奥斯卡最佳影片的影评褒贬不一，存在很大争议。但是，如果有一个最佳色彩奖，该影片肯定争议最少，实至名归。看完这部电影，我们的第一反应就是，这部电影的色彩是在诸多电影前辈的色彩教科书般的启发下，把影视色彩运用的精神与精髓说得很通透且最走心的一个成功的色彩案例。从整个影片的色彩基调到单个场景的细节的色彩运用，再到色彩多重内涵、隐喻与事件、时间、人物极致契合的运用，我们都能在影片中追根溯源。该影片通篇运用的是简单而富于变化的红、绿、黄、蓝色，紫色几乎没有出现，色彩虽时刻都经过精心处理，但并没有晦涩难懂之处。

当时，我们在观影过程中就有一种强烈的念头：对于上课而言，它确实是全

面、实用的一个案例。随便打开哪个搜索引擎，只要输入"水形物语色彩"的关键词，便出现各类大量讲述《水形物语》的视频与文章的词条信息，而且很多词条都写得深入人心，很多我们没有看到的、没有想到的文章，里面都有。即使在这个环节深入讲解，我们也很难表达出独特的观点，只能将自己在观看过程中体会到的色彩的关键点罗列出来，给大家一些关于影视色彩运用细节方面的启示。在影调的色彩上营造了浪漫、奇幻的氛围，其丰富的内涵情节与音乐的配合也是严丝合缝，我们不得不敬佩吉尔莫·德尔·托罗对色彩别具用心的驾驭，以及对视觉语言炉火纯青的应用。

图 5.24　电影《水形物语》的色调变化

图 5.25　电影《水形物语》截图 1

我们在 4 个不同的显示器上观看了这部影片，现在的截图显示相对准确，显示器上整体画面色彩纯度与明度对比较其他显示都略降了一个调。开篇失重空间的使用与蓝绿色的大海直接将我们带入一个魔幻世界，明度略降的蓝色、蓝绿色、绿色作为大海与水的象征是贯穿整个影片的主色调，影片整体基调在一个从蓝绿到绿再到黄的变化范围内（图 5.24、图 5.25）。

下面我们品味一下各色相在这部影片中的象征意义。

（1）绿色：象征未来之绿 / 时尚之绿（水鸭绿、蓝绿）/ 暧昧之绿（绿光）/ 缓解焦虑之绿（高纯蓝绿）/ 冷酷之绿（低纯度蓝绿）。

对于未来之绿，影片有几个情节都有与此直接或间接关联的细节：女主的老朋友，和她一起生活的老画家吉尔斯，将他的红色主调与服饰配饰的插图作品拿到出版人那里时，得到的反馈是改为绿色，因为"绿色才是未来"。后来在交稿的时候，因为一个妥协就改成了绿色的作品（图 5.26）。

图 5.26　电影《水形物语》截图 2

146　影视动画色彩基础

图 5.27 电影《水形物语》截图 3

图 5.28 电影《水形物语》截图 4

图 5.29 电影《水形物语》截图 5

在老画家与出版人交流后拿着画稿带着苦闷离开，去了酒吧，酒吧中灯光的绿色再次暗示了他的取向（图 5.27）。而且，当时的对话内容涉及那个时期开始转变的大众审美。

同样是未来之绿，在车行却发生了微妙的变化，这里的未来之绿是时尚、新贵的象征。在布满绿色（注意：这里的绿在色相与明度上与先前的绿相比，发生了微妙的变化）装饰的车行里，柱子、地面分界线、墙面分界线、墙上的招贴画，甚至买车人和卖车人的服饰色彩，都出奇一致地匹配那辆"水鸭绿"的车。

我们关注什么就会看到什么，其实别的颜色的车在销售区也有与之相匹配的色彩，只不过镜头一掠而过。字幕上的对话就是对这一段色彩的阐释（图 5.28）。

实验室环境中的蓝绿虽然冷酷，缺乏情感，但也是不可或缺的主色调（图 5.29）。这里与之搭配的细节很有趣，诸如：工作人员着装的不同明度与纯度、与之相一致的蓝和绿、蓝和绿的统一协调与变化的丰富与微妙；与之搭配的色彩，小到女主的发带，均随着情节的色彩变化而变化；女主与黑人女朋友在一起时的暖倾向的绿具有温情，而上校所处的同类绿色（倾向于蓝绿）在该环境中则呈现出冷酷。其中，女秘书的发色搭配、电话分机的红色都是影片色彩安排的精心之处。

通常在色彩的知觉体验中，酸处于偏黄绿到绿的色相方位。这种色彩在女主与老画家吃的蛋糕上进行了诉说，而且端着蛋糕（注意蛋糕上的颜色）的老男人后面的黄绿到蓝的气球（同时注意其背后的绿色灯光，脑补一下酒吧中的绿色灯光）也给画面增添了色

彩语言，再次让人将两个画面联系起来（图 5.30）。

上校每次在焦虑的时候，都会吃一颗糖。在饮食上，绿色通常象征健康，而这颗糖的绿色有违常规，是一种最不可能成为食品的一种高纯度的蓝绿。这种蓝绿色往往被认为是镇定药片的颜色，通过吃蓝绿色的糖这个色彩语言明确指出他正处于一种焦虑的状态，"新贵"的压力导致了他在影片中的"恶"（图 5.31）。

（2）黄色：象征温暖之黄／腐坏之黄／警示之黄。

同样是黄色，当它在影片不同的场景中出现时，所呈现出来的意义完全不同。很多黄色都出现在室内场景中，其纯度、明度、纯度发生着变化，象征、寓意及叙事也随之发生变化。

女主室内的暖黄非常温馨，象征着亲情与稳定，所以后来发生了那么大的事，老画家仍战战兢兢地坚定地支持着她（图 5.32）。

我们可能会认为，科学家救助人鱼出于他的特殊身份考虑或有他自身的利益权衡，但室内温暖的黄光，已经暗示了主人人性善良的一面，因此对他的行为也就不足为怪了（图 5.33）。

这里有一个细节，同样是黄色灯光的房间，在去科学家的房间经过这个房间的时候，由于吞云吐雾后的明度干扰，画面的气氛便有一种腐坏的气息，其实也暗藏玄机：科学家所处的境地与他内心所在的区别（图 5.34）。

图 5.31　电影《水形物语》截图 7

图 5.30　电影《水形物语》截图 6　　　　　　　　图 5.32　电影《水形物语》截图 8

作为反派的上校的家，明艳暖黄系列色彩代表着他并非完全冷血，也有回归家庭的意愿。但是，如果深入品味上校的家，会发现里面的暖黄及与之相匹配的房间饰品、妻子儿女的服饰有一种颓废的气息（图5.35）。实际中，依据上校的自白我们大概猜得出来，他出身于中下阶层，不断地想要证明自己，一直想尽快做出成绩被认可。他对自己的身份和地位非常在意，可以从买车那段看出来，仅凭卖车人对"水鸭绿"车的诠释就改变了原有的主意，因为他对资产阶层非常向往。我们知道，每种"恶"的背后都有欲望驱使。

相比上校的家延展到了橙点缀的黄，女主黑人女朋友家的黄看似温馨，实则已经停止，整体明度暗哑，配以隐约的冷绿（图5.36）。但后来，这个黑人女朋友的丈夫在关键时候的反应，暗示着藏在这个房间里面的冷漠：夫妻价值观的分歧。

图5.33　电影《水形物语》截图9

图5.34　电影《水形物语》截图10

图5.36　电影《水形物语》截图12

图5.35　电影《水形物语》截图11

影片中的黄色警示意味主要体现在这些地方：在他们帮助人鱼逃离实验室的时候，闪烁的黄色灯光、黄色栏杆、黄色的警示线的出现，让我们对他们的命运感到紧张，黑人女朋友拿起黄色电话告知紧急情况、科学家被杀时的黄色灯光等，都是黄色的警示之意（图5.37）。

（3）红色：警示之红/觉醒之红/情爱之红/胜利之红。

这种红色主要体现在几处：女主看到洗手台上的血迹，暗示上校刚发生过的疯狂血腥行为；女主墙上记录的送人鱼回归海洋的时间，用红字提醒警示；在楼下剧院的一片红色座椅的中间，女主安慰受到惊吓的人鱼（图5.38）。

在整部影片中，女主的穿着看似平常，实则包含精心设计，仅凭语言的讲述不足以分析导演的精致安排。这里单独对红色进行分析：和人鱼发生关系后，女主坐在大巴车上，在红色光线下（这一抹红光是整个影片中最靓丽的一道颜色，意味着女主人生与情绪的高点），展现出红色的开衫、红色的发带，以及那双穿梭在实验室时的红色高跟鞋。红色在这里不仅代表爱情的

图5.37　电影《水形物语》截图13

图5.38　电影《水形物语》截图14

降临，而且象征着女主自我认知的觉醒。女主送别人鱼时，一身红色的大衣既象征爱情，又象征最后人鱼和女主跳到水里的美好结局。该情节与其说过于真实，不如说是导演以画家的浪漫性格脑补了最后的故事（图 5.39）。

（4）黑与白：纯粹之黑/纯粹之白。

在送人鱼回到大海前，女主和人鱼共进晚餐是一段非常令人难忘的有彩色与黑白色调转换的片段。该片段既有古典主义意味，又有魔幻主义情调，"有彩色—黑白—有彩色"这个过程其实更多的是一次"现实—幻想—现实（尽管现实也是个童话）"的转换，黑白中的女主展喉歌唱与人鱼翩翩起舞，直至幻想结束，色彩逐渐再现（图 5.40）。

本节以电影例证为主，实际上影视动画作品与动画电影的色彩运用原理完全一致，因为色彩不受现实与技术等的束缚，但相比影视动画作品，动画电影的色彩运用可以更加主观、灵活、自由。无论是商业动画片还是实验动画，色彩可以更加主观、有计划性。经典的动画电影对于

图 5.39　电影《水形物语》截图 15

色彩的把控，也是成就其经典的一个重要因素。

中国本土有很多色彩运用得美轮美奂的动画电影，如上海电影制片厂的很多动画电影在国产动画历史上具有重要的地位，这些动画电影的导演对色彩的驾驭之术并不陌生，色彩运用也各具特色。例如，中国第一部水墨动画《小蝌蚪找妈妈》（特伟、钱家骏、唐澄导演）的每一个画面都是一幅漂亮的水墨画，传递的是清新淡雅的中国传统的色彩观；中国第一部大型彩色宽银幕动画长片《哪吒闹海》（严定宪、王树忱、徐景达导演）及后来的《大闹天宫》（万籁鸣、唐澄导演）是中国动画电影的两座高峰，色彩绚烂辉煌；《九色鹿》（钱家骏、戴铁郎导演）更是取材于敦煌壁画《鹿王本生图》的原画，饱含东方色彩美学。

如今，优秀的影视作品更是层出不穷，而且越来越多的国产剧中也有了色彩意识，国风的色彩也是我们推崇与努力的方向。这个环节的例证难免"西化"，因为西方的影视动画作品与动画电影的崛起与成熟先于我们，这也是我们不得不承认的现实。但我们的经典作品和发展速度是不可估量的，针对这种文化现象，我们要追寻历史、发掘文化精髓、兼容古今中外，以匠人精神、完美主义的态度对待我们的作品，为我们的作品创造触人心弦、经典不衰的机会。

图 5.40　电影《水形物语》截图 16

5.5　绘画与电影的相互给养

绘画和电影同根本源，它们之间主要是静态与动态的区别，因物质载体、创作工具等不同而各具艺术魅力。绘画与电影，作为客观世界在人的意识领域的审美反映，注定了它们相互给养的关系。对于优秀的电影人来说，绘画艺术功底和鉴赏能力是必不可少的，但与此同时，当代的绘画艺术家也不排斥从电影作品中汲取灵感，电影作品甚至为其提供了海量的素材。

图5.41　电影《哲思之旅》（上）、《朝阳》（下）截图

5.5.1　绘画对电影的影响

1. 画家与绘画本身就是电影素材

数不胜数的艺术家传记电影均来自导演的敬意与表现欲，如《波洛克》《弗里达·卡洛》《情迷画色》《暴力画笔》《年少轻狂》《戈雅之灵》《卡拉瓦乔》《凡·高》《毕加索》《罗斯科》《花开花落》《铭记未来》《古城草木深》《格哈德·里希特的绘画》《万物有价》《大卫·霍克尼：隐秘的知识》《博斯，梦幻花园》等。画家的作品本身就是电影画面的重要素材，其中导演的功课高下立判。

我们能看到导演与画家心灵相通的共同美学追求，许多导演会在自己的作品中或多或少地利用名画、名曲进行互文式表达，有的美其名曰"援用""致敬"，都能给我们带来惊鸿一瞥的感受（图5.41）。

我们也能看到画家的作品对整个电影画面的支撑，完全通过经典名作架构电影，这种对于影像概念的突破性尝试给了我们全新的视觉体验。例如，《雪莉：现实的愿景》这部电影不仅百分之百还原了爱德华·霍普的名画，而且直接用这13幅画"拼凑"成了一部故事饱满的电影。

《雪莉：现实的愿景》无疑是导演古斯塔夫·德池（Gustav Deutsch）的一次对艺术创新的渴求与尝试。如果说只是重现了13幅画并将它们拼成一部电影，未免有些低估这部电影，古斯塔夫·德池巧妙且毫无违和感地将这些画串联成故事线索。为了打造好这部实景真人电影处女作，他做足了功课，通过观摩爱德华·霍普的原画来记录最准确的颜色值，所以才有了电影中绚烂唯美的色彩与光线。

2. 画家作品对电影的启示

对比诸多领域的色彩研究，西方绘画艺术对于色彩的研究相对系统且成熟。当电影由黑白迈进彩色阶段后，在电影的创作中，色彩成了导演们追逐的特定表现形式。电影与绘画都需要相同的创造性、表现力和感悟，电影艺术所涉及的色彩、构图等元素与西方绘画也是一脉相承的。很多导演本身也是画家，绘画艺术渗透在电影艺术的角角落落：无论是角色的造型、妆容设置还是场景、构图与舞美等方面，都有

着不可或缺的应用。绘画对电影导演影响至深，每个导演心中都有一位青睐的画家，很多电影在拍摄前都会参考一些绘画作品中有关联性的人物造型和场景，或用绘画的方式进行镜头或场景的"预览"。例如，在克里斯托弗·诺兰的《盗梦空间》中，他利用艾瑞克·费舍尔作品的矛盾空间制造了一种荒诞的真实，达成一种饶有趣味的辨识悖论的效果（图5.42）。

艾瑞克·费舍尔与克里斯托弗·诺兰之间的交流不在色彩，在于处于现实矛盾的空间与梦境之间的空间启示，而小津安二郎与乔治·莫兰迪的交流则在于色彩与精神：共同的美学追求、平凡事物的形而上精神。这些在我们看来非常普通，习以为常得令我们视而不见，我们无须解读现象的神秘灵巧，只需知道创作并非都要宏大、深刻、别出心裁，它们引领我们将创作的目光投向日常生活的极致之地，从平凡事物中发现美。小津安二郎这种由琐碎事件引发深刻思考的方式与乔治·莫兰迪作品中所呈现出来的客观、克制、自由之境与诗意宁静契合一致。小津安二郎在处理其作品中的每一个色彩、镜头与场景时，与乔治·莫兰迪看重画面中色彩微妙变化的苛刻如出一辙（图5.43）。

又如，导演们挚爱的爱德华·霍普，光线、色彩、秩序、孤独是他作品的关键词，他的艺术理念影响了阿尔弗雷德·希区柯克、吉姆·贾木许、维姆·文德森等大牌导演。就像爱德华·霍普自己所说的那样，"也许，我的确是无意识地在描绘一个大都市的孤独"。在吉姆·贾木许等导演眼中，当表现现代人落寞无助的题材时，霍普式的构图与色彩是他们最为钟情的表现手法之一。爱德华·霍普得到了很多导演的致敬，在阿尔弗雷德·希区柯克的电影《惊魂记》中

图5.42 电影《盗梦空间》截图

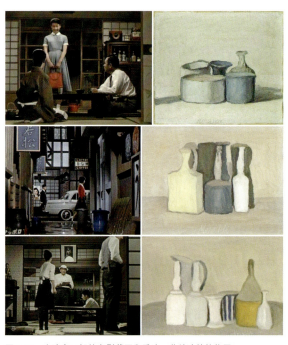

图5.43 小津安二郎的电影截图和乔治·莫兰迪的静物画

充满了不祥征兆的旅馆的原型,直接来自他的经典画作。

再如,《燃烧女子的肖像》这部电影在构图和调色上的考究完全致敬于古典主义油画,给观众带来了视觉上的最高享受。该电影从最初刻板的写实主义学院派到后来的自由奔放浪漫派,再到充满丰富情感的印象派,巧妙地将主人公的心之所向与古典绘画风格进行了有机结合。最后,我们也能看到女画家最后的作品与印象派先驱约瑟夫·玛罗德·威廉·透纳的《海上渔夫》有诸多相似之处。

5.5.2 电影给予绘画的灵感及启发

从 20 世纪到 21 世纪,电影、绘画和摄影这几种艺术形式相互渗透、影响、促进,可谓齐头并进。艺术家利用电影、绘画这两者之间的差异,在特殊条件下摩擦迸发出新的灵感火花。利用电影无可厚非,唯有一点不妥的就是直接描摹从电影画面截取的图片,将自己的创造依附于别人,但若用得别出心裁、具有主观创造性,又另当别论。这就是为什么大家会想到艾瑞克·费舍尔是 20 世纪末 21 世纪初全球最具影响力的新表现主义画家之一,他对写实主义绘画的坚守使其在西方当代美术史中占有一席之地(图 5.44)。为什么安迪·沃霍尔的丝网版画《玛丽莲·梦露》不叫抄袭,因为其源于一个历史节点和一个批判性,所表现出来的精神的力量与表面的效果并非等同事件。

图 5.44 艾瑞克·费舍尔的作品

【延展阅读】

彼得·多伊格

彼得·多伊格[Peter Doig,苏格兰画家,Turner Prize(特纳奖)得主]一直将电影和摄影作为自己创作的源泉之一。如图 5.45 所示,电影场景所展现出来的意境在他的作品中有了二次生命。与很多画家直接"取巧"从影视动画作品直接截取素材拼凑作品不同,彼得·多伊格"持续与自己心中的疑虑打交道",他认为"自然在画中是再创造、记忆和幻想,而不是模仿"。

图 5.45 彼得·多伊格的作品

吕克·图伊曼斯

在吕克·图伊曼斯（Luc Tuymans，比利时画家）弃影从画后，我们能隐约地感到他的作品素材的变化。尽管他的作品处理简化、色彩单纯和谐，但在画面中我们仍能看到关乎在场与疏远的图像。在作品中打乱了叙事逻辑、创造一个不在场的图像是他在从影的经历中练就的拿捏媒介的本事，他将其完全回馈在绘画中。如图5.46所示，他更清晰、坚决地与过去浮夸浅薄的作品告别，以一个旁观者、见证者的姿态将自己置于画外，把握住了图像的倾向。

尼奥·劳赫

尼奥·劳赫（Neo Rauch，德国艺术家）通过丰富的色彩、复杂结构的构图（图5.47），将一系列既神秘又亦真亦假的人物、场景、物体融于画面之中形成主题。其中蕴含复杂的叙事结构和广阔历史，常常包罗迥异和重叠的空间和形式。整个画面像极了电影的蒙太奇片段，充满了尺寸不同、相互冲突的人物、生物、物件——它们都身处尼奥·劳赫的个人图像学剪贴簿中，必要时在画面中冒出头来。他对色彩运用得炉火纯青，值得我们学习：一些作品色调相对克制，而另一些作品则采用大量的色彩，其中的色彩象征性、暗示性使得作品画面超越了视觉层面上的丰满。

大卫·林奇

大卫·林奇（David Lynch，美国导演、编剧、制作人）本身就具有画家与导演的双重身份，他在影视动画作品与绘画作品中呈现的同样是富足离奇的想象力（图5.48）。

图5.46　吕克·图伊曼斯的作品

图 5.47　尼奥·劳赫的作品

图 5.48　大卫·林奇的作品

国家级一流本科专业建设点配套教材 · 动画专业系列
高等院校艺术与设计类专业"互联网+"创新规划教材

影视动画色彩基础

COLOR SCHEME IN
VIDEO AND ANIMATION

第 6 章

色彩心理的静态作业训练

本章综合考量影视动画专业学生的综合需求，以开放的视野来认知影视色彩，以严谨的学院式教学训练进行实践。这个阶段的作业素材对学生有一定的要求，在表现内容上涉及人、景、物，既考虑到色彩本身设置的心理因素，又考虑到学生对空间色彩的处理、对人物的安排与塑造的能力训练。

6.1 素材提示

1. 主题建议

向经典电影致敬与学习，观看本章所推荐导演的经典作品后，从中挑出适合表达的画面截图，并进行黑白处理，重新赋予其想象力与另一重生命。学生可以按照作业建议规划与设计色彩，也可以根据个人能力的不同重新构成画面。

2. 作业建议

在选择电影画面截图的时候，需要考虑画面内容是否适合自己的表现能力，在画之前要有一定的预期性。选择时，要考虑每张作业的构图、内容繁简的区别，在草稿上尝试安排设计色彩，可以在黑白打印稿上完成色彩设计稿（可以略为抽象简化）。在黑白打印稿上手绘，也是为了避免学生将过多的时间与精力放在起稿上。我们在这里强调手绘，主要是避免依赖计算机软件解决、认识问题的僵化思维。首先，要考虑的问题是光线的色彩与光线的设置，因为这决定了整体画面的氛围走向，同一个构图场景会因为光线的色彩而使基调发生改变；其次，要考虑的问题是配色安排；最后，要考虑的问题是细节色彩的点题与丰富。从这些设计稿中选出更契合

自己感受的方案，而要表达精准小稿，则需要在正稿中来调整完成。在正稿深入完成的过程中，需要注意的是草图中的构图或结构，以及人物角度造型的不合理之处，要在正稿中进行调整与完善，避免单纯地对电影画面截图进行简单赋色。

3. 问题思考

（1）选择的场景构图、光线、情节所能营造的心理特征是怎样的？

（2）整体选择什么样的色调安排，更适合这个画面场景？

（3）色彩方案主要解决的问题是什么？主色调的安排与色彩细节的结合如何准确地表达色彩心理与情绪表现？

4. 方向明确

为了方便教师辅导，使学生明确作业方向，同时考虑整体色彩教学的内容尽量在有限的时间完成，而色彩教学的内容不可或缺，所以后面的4张作业需要再明确一下方向。图6.1为这4张作业的整体方案草图作业。下面进行详细解析，以供教学参考。

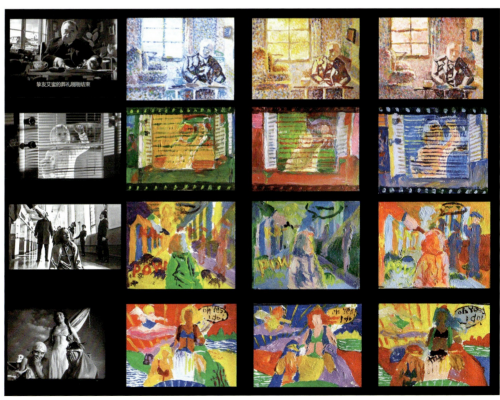

图6.1　整体草图方案｜作者：刘湘湘

第一张作业运用了印象派色彩理论，通过观察、感受、分析、总结印象派的色彩特征，来准确地输出色彩，更注重画面的冷暖关系，而且素材选择有阳光、影子、空间、体积的画面。需要注意的是，画面应避免大面积的暗、黑色彩；若有，则需要进行色彩分解处理，如用明度低的色相紫、蓝、红进行处理。

第二、三、四张作业侧重关注与表现色彩心理、整体色调设置、色彩的安排设计、色彩的象征性。其中，可以有一张侧重表现有彩色与无彩色的对比关系，或色度对比关系（鲜灰对比），强调画面传达的时间线索或者在内容上有意地弱化与强化；可以有一张将色彩对比与调和的关系侧重表现在冷暖对比或补色对比上，即强调一种情绪、视觉、人物关系及气氛的对抗关系；可以有一张侧重同时对比，在色相的同类色对比、对比色对比、补色对比、面积对比等对比方式中进行选择，即强调戏剧性画面效果或情绪气氛特征；也可以营造浪漫、温情、恐怖、晦涩、神秘、颓废等氛围，有一张色度对比（整体色度降低）侧重表现一些诸如忧伤、焦虑、疏离、绝望这类情绪或气氛；还可以有一张将侧重表现色彩的某种象征性作为重点表现对象。

如何设定与选择，取决于学生最初的素材选择与素材的内容想象，但这里有一个"秘诀"需要传递：首先，想要有一个好的画面结果，必须对素材选择把好关，尽量避免刁钻、难于表现的角度，尤其是俯视的头顶和分不清形象的背影，以及过大、过虚或过小的内容；其次，就像一部电影的开始要有影调设计一样，画面要有一个光线的统筹安排。

此处再提出几个需要考虑的问题：在已有的单色素材中，你将设置几处光源？光源在哪里？有多大量？用什么颜色？场景的气氛、情绪的关键词是什么？人物的关系是怎样的？

6.2　学生作业讲解

在一开始布置这个作业设计的时候，我们教师之间是存在争议的：一是作业的难度问题，二是形式固化的问题。但最后发现，我们低估了学生的想象力与设计能力，我们在这个环节所设置的条条框框对学生来说既是约束又是敦促，可以在有限的方向让他们合理地扩大阅读空间与想象空间。

先从图6.1所示这一套充满想象力的学生作业进行讲解。这几张草图的主题分别是老人、小孩、兄弟、爱人。

图6.2　草图电影《天使爱美丽》老人截图

第一张作业（图6.2）是电影《天使爱美丽》（让－皮埃尔·热内导演）中的画面截图，图中老人的一个好友离世了，他正在把好友的电话从本子上划去。"我"当时的想法就是，生命中的一切联系都是美好的与难得的，但终究是生不带来、死不带去。

图6.3　草图电影《楚门的世界》小孩截图

第二张作业（图6.3）是电影《楚门的世界》（彼得·威尔导演）中的画面截图，图中小孩看着窗外，屋内非常温暖，是其父母建立的保护所，而外面一切都是未知的，也许是阴暗的。"我"想起最后导演说的话，"你不必害怕，外面的世界比我虚构的世界更不真实"。但是，在小小年纪里，孩子们考虑的只有对外面世界的好奇与探索。

图6.4　草图电影《猫鼠游戏》片段截图

第三张作业（图6.4）是电影《猫鼠游戏》（斯蒂文·斯皮尔伯格导演）中的片段截图，在电影中，主角是一名诈骗犯，这个场景就是警官正在抓捕他。"我"觉得这个电影镜头给人一种救赎的感觉，所以在诈骗犯头顶上方画了个神明（光圈），而将那位警官对应为生活中拉你一把的朋友。

图6.5　草图电影《白酋长》片段截图

第四张作业（图6.5）是电影《白酋长》（费德里科·费里尼导演）中的片段截图，电影讲述一个关于追求真爱的故事。在画面截图中间，中年维纳斯遇到了真爱，她底下的贝壳是《维纳斯的诞生》（意大利画家桑德罗·波提切利的作品）中的元素；左上是象征着真爱的维纳斯之子丘比特，两旁戏谑的女人在凑热闹，左下绿色船上的紫色骷髅头则象征爱情中的争执。

第6章　色彩心理的静态作业训练　163

6.3 学生作业范例

学生作业范例如图 6.6～图 6.15 所示。

【优秀学生作业】

图 6.6 学生整体草图作业 | 作者：张秋实

图 6.7 学生整体草图作业 | 作者：章自强

164　影视动画色彩基础

图6.8 学生作业丨作者：刘丹

图6.9 学生作业丨作者：王晓晴

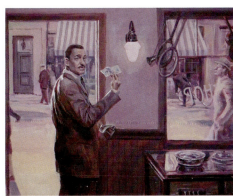

图6.10 学生作业丨作者：张秋实

图6.11 学生作业丨作者：李鑫

图 6.12　学生作业 | 作者：章自强

图 6.13　学生作业 | 作者：王芷晴

图 6.14　学生作业 | 作者：黎谢骏

图 6.15　学生作业 | 作者：傅卓冉

【延展阅读】

1. 推介画家

本章除了涉及跟视觉关系比较密切的色彩的各种对比关系之外,还涉及跟心理关系比较密切的色彩的象征意义,因此推介象征主义画家主要有保罗·高更、文森特·凡·高。

象征主义画家的作品,不仅仅是内容上的象征,画面的色彩本身也是具有象征性的。对于高更与凡·高,暂不说他们的画,先说说这两个人,要说艺术史上最短暂却又最激烈的艺术家之间的碰撞,非我们道听途说的高更和凡·高"相爱相杀"的故事莫属。他俩一度因为惺惺相惜,合租一套公寓在一起作画,而近似又不同的灵魂注定了他们会分开,踽踽独行,却各自到达巅峰。他们在美术史上的地位无须多言,他们使色彩不仅成为视觉的真实,而且成为象征的真实。他们来这世上一遭可能是负有使命的:给予这个世界的色彩一抹灿烂辉煌与深沉。

推荐阅读英国小说家威廉·萨默赛特·毛姆的《月亮与六便士》,你会知道:"我告诉你我必须要画画,我自己控制不了自己。一个人落到水里,他如何游泳,姿势好看难看根本没有关系,他必须挣扎出水,否则就会被淹死。"在凡·高的《亲爱的提奥:凡·高自传》中,我们将邂逅一个冷静沉思的大脑。

2. 推荐导演

推荐的导演有李安、张艺谋、王家卫、贾樟柯、黑泽明、小津安二郎、北野武、今村昌平、岩井俊二、是枝裕和、金基德、洪尚秀、史蒂文·斯皮尔伯格、阿尔弗雷德·希区柯克、丁·斯科塞斯、斯坦利·库布里克、雷德利·斯科特、彼得·杰克逊、昆汀·塔伦蒂诺、奥逊·威尔斯、伍迪·艾伦、克林特·伊斯特伍德、科恩兄弟、詹姆斯·卡梅隆、弗朗西斯·福特·科波拉、赛尔乔·莱翁内、大卫·林奇、米开朗琪罗·安东尼奥尼、费德里科·费里尼、克日什托夫·基耶斯洛夫斯基、安德烈·塔可夫斯基、贝拉·塔尔、安哲·罗普洛斯、英格玛·伯格曼、吉姆·贾木许、德里克·贾曼、克里斯托·诺兰、奥利弗·斯通。

此处推荐的导演名单大多数在教师之间达成了共识,美术学院影视动画专业的学生应该知道和了解他们,对他们的经典作品进行观摩,这既是一个收集资料与素材的过程,又是一个学习的过程。限于篇幅,还有一些影片就不一一列举了。随着对专业了解的不断深入,学生也会有自己喜欢的导演风格与作品类型,我们乐于见到学生认知能力的成长。

本书中所有推介的大师,不适合于快餐文化的一瞥,在自我深入阅读的过程中,大家将受益无限。

参考文献

艾迪·欧帕拉，约翰·坎特威尔，2018.平面设计师的色彩实践[M].徐颖，译.南宁：广西美术出版社.

贝蒂·爱德华，2008.像艺术家一样思考Ⅲ：贝蒂的色彩[M].朱民，译.哈尔滨：北方文艺出版社.

丹尼艾尔·阿里洪，2013.电影语言的语法：插图修订版[M].陈国铎，黎锡，等译.北京：北京联合出版公司.

黄希庭，郑涌，2015.心理学导论[M].3版.北京：人民教育出版社.

Josef Albers，2013.Interaction of Color：50th Anniversary Edition[M].New Haven：Yale University Press.

卡洛斯·克鲁兹-迭斯，2013.色彩的思考[M].常世儒，高博，译.北京：中国青年出版社.

梁明，李力，2008.电影色彩学[M].北京：北京大学出版社.

鲁道夫·阿恩海姆，2019.艺术与视知觉[M].滕守尧，朱疆源，译.成都：四川人民出版社.

路易斯·贾内梯，2017.认识电影：插图第11版[M].焦雄屏，译.北京：北京联合出版公司.

米歇尔·帕斯图鲁，多米尼克·西蒙内，2017.善变的色彩：颜色小史[M].李春娇，译.重庆：重庆大学出版社.

南云治嘉，2020.大家一起学配色：全能配色方案一本通[M].张月，译.北京：中国青年出版社.

帕蒂·贝兰托尼，2014.不懂色彩 不看电影：视觉化叙事中色彩的力量[M].吴泽源，译.北京：世界图书出版公司.

塞勒（Sale T.），贝迪（Betti C.），2006.当代素描新概念训练教程[M].赵琪，何积惠，周燕琼，译.上海：上海人民美术出版社.

瓦西里·康定斯基，2003.艺术中的精神[M].李政文，魏大海，译.北京：中国人民大学出版社.

约翰内斯·伊顿，1999.色彩艺术[M].杜定宇，译.上海：上海世界图书出版公司.

詹姆斯·格尔尼，2017.色彩与光线——写实主义绘画指南：珍藏版[M].黄朝贵，译.北京：人民邮电出版社.

周翊，2015.色彩感知学[M].2版.长春：吉林美术出版社.

朱介英，2004.色彩学[M].北京：中国青年出版社.

致 谢

感谢鲁迅美术学院与鲁迅美术学院传媒动画学院的支持!
感谢团队每一位教师的付出!
感谢责编的敬业、专业!
感谢鲁迅美术学院传媒动画学院的硕士研究生:
李雪琳、刘双、石琳瑶、朱依凡、黄泽鲲、谷司南、
刘婧雯、王炫然、卞姝雅、张露、徐嘉蔚、张馨予、温乐洋